FOTOTECA

Elena Poniatowska

Las Soldaderas

◆

Fototeca Nacional del INAH en Pachuca

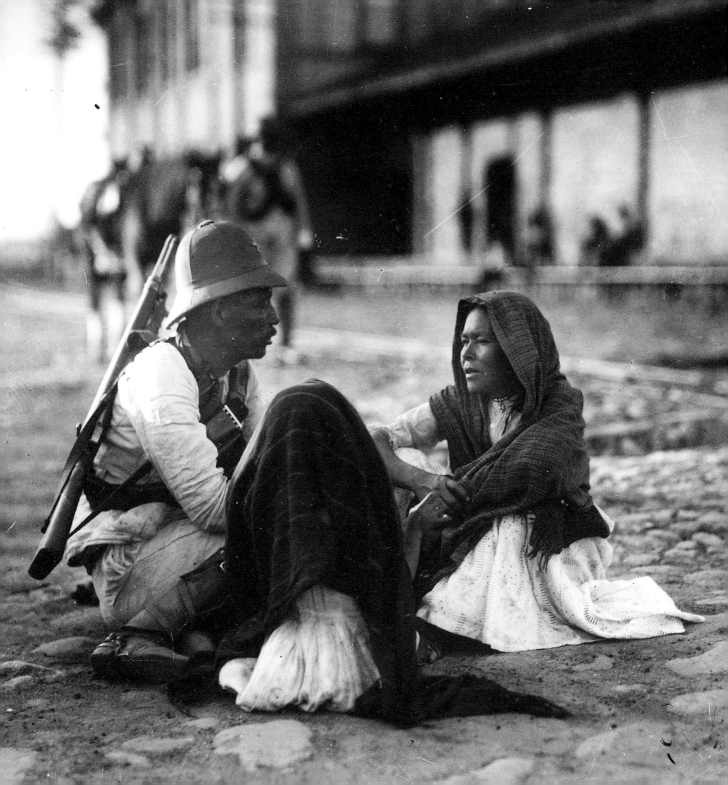

Elena Poniatowska

Las Soldaderas

 EDICIONES ERA

 CONACULTA · INAH

Coordinación editorial
• INAH: Rosa Casanova
• Ediciones Era

FOTOTECA NACIONAL DEL INAH
Selección de imágenes: Heladio Vera Trejo
Impresión fotográfica: Adán Gutiérrez, Alejandra Maldonado R., Isaías Cruz Medina, Héctor Ramón Jiménez
Seguimiento de producción fotográfica: Juan Carlos Valdez Marín, Rosángel Baños Bustos

Coedición: Ediciones Era / Instituto Nacional de Antropología e Historia

Primera edición: 1999
Primera reimpresión: 2000
Segunda reimpresión: 2003
Tercera reimpresión: 2007
Cuarta reimpresión: 2009
Quinta reimpresión: 2010
ISBN: 978.968.411.451.7 (Ediciones Era)
ISBN: 978.970.18.2068.1 (INAH)

Impreso y hecho en México
Printed and made in Mexico

www.edicionesera.com.mx

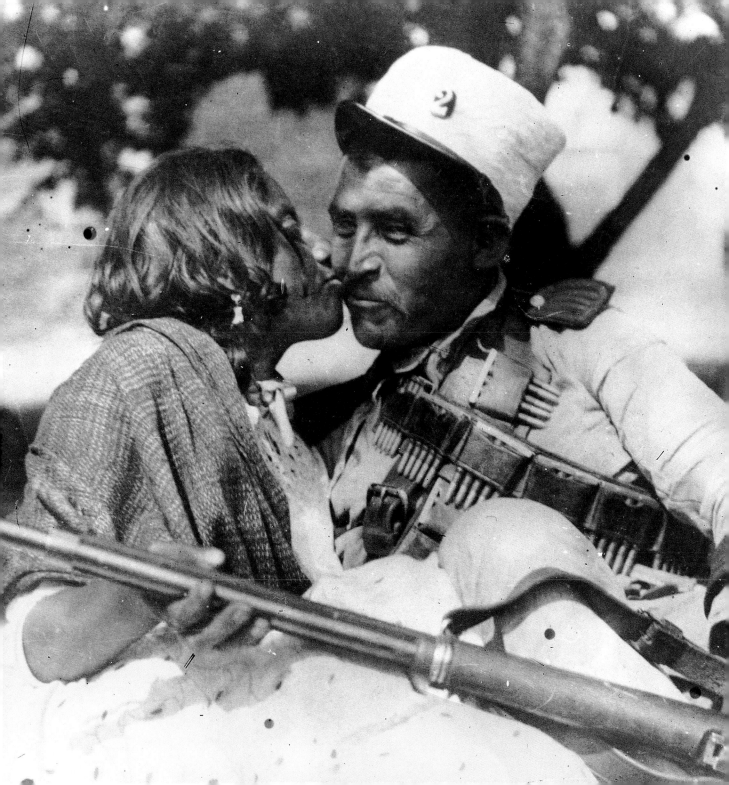

 "–¡Mi general ofrece que respetará la vida de quienes se rindan inmediatamente!

"Los soldados no contestaron.

"–¡Mi general ofrece que respetará la vida de quienes se rindan inmediatamente!

"Al entrar Villa en Camargo acompañado por el general Uribe, una mujer desfigurada por el dolor se precipitó a su encuentro. Hincada a dos pasos del jefe rebelde, los brazos en cruz, imploró: 'Señor, por el amor de Dios, no mate usted a mi marido. ¡Se lo ruego por su madre!'

"–¿Quién es su marido, señora? –preguntó Villa.

"–El pagador, un simple empleado de gobierno, él no es combatiente y ese señor que está a su lado (el general Baudelio Uribe) lo mandó con una escolta a un lugar desconocido.

"Sin inmutarse, el general Uribe le aclaró a Villa:

"–El pagador ya está en la olla.

"Al oírlo, la mujer sufrió una metamorfosis asombrosa. Se puso de pie, la expresión de su rostro y sus palabras no eran ya de súplica sino de venganza. [...]

"–¡Bandido hijo de...! ¡Asesino! ¿Por qué no me mata a mí también?

"Sonó un disparo de pistola calibre 44, y la viuda del pagador rodó por tierra con el cráneo destrozado."

El asesinato de la mujer no bastó para calmar la furia de Villa. Algunos de sus partidarios locales, temerosos de que las soldaderas carrancistas los denunciaran, le pidieron que las eliminara. Villa ordenó la ejecución de las noventa prisioneras.

Rafael F. Muñoz se basó en este episodio (consignado por José María Jaurrieta) para escribir su relato "Un disparo al vacío", pero para él las mujeres son sólo sesenta. Denuncia cómo trataba Villa a los hombres y a las mujeres hechos prisioneros en combate. Su retrato hablado de Villa es impactante. Se nos graba en la memoria el brillo duro de sus ojos separados, su bigote hirsuto, los dientes "como de mastín encajados dentro de unas mandíbulas anchas y apretadas", la piel quemada por los vientos del invierno norteño, la crueldad de las actitudes.

Según el novelista, en 1916 los dorados arrebataron a los carrancistas la estación de ferrocarril de Santa Rosalía, Camargo, Chihuahua. Sesenta soldaderas con sus hijos fueron hechas prisioneras. Un disparo salió del grupo de mujeres y alcanzó el sombrero del Centauro del Norte.

Para Rafael F. Muñoz, la voz de Villa fue un rugido, sus ojos un incendio.

"–Mujeres, ¿quién tiró?"

El cuentista Muñoz relata cómo el grupo de mujeres se apretó todavía más. De ahí había partido el disparo. Villa sacó su pistola y la levantó vertical a la altura de la cabeza.

"–Mujeres, ¿quién tiró? [...]

"Una mujer vieja, picada de viruelas, levantó el brazo y gritó:

"–Todas... ¡Todas quisiéramos matarte!

"El cabecilla retrocedió.

"–¿Todas?, pues todas morirán antes que yo. [...]

"Los infantes comenzaron a amarrarlas, cuatro, cinco o seis en cada aro. Apretaban bien las cuerdas, ceñían las carnes. En poco tiempo, las sesenta mujeres quedaron atadas en diez o doce mazos de carne humana, unas verticales, otras tiradas en el suelo como bultos de leña, como barriles.

"Las soldaderas gritaban, no de dolor, sino de cólera. No lanzaban ayes, sino insultos. No pedían misericordia, sino amenazaban una venganza imposible. Y las injurias más soeces, más violentas, más descarnadas, salieron de aquel hacinamiento de mujeres comprimidas por las cuerdas. Sesenta bocas insultando a un tiempo mismo, sesenta odios desbordándose contra un solo objetivo, sesenta imaginaciones buscando la frase más cruel, más hiriente, más amarga. Una verdadera sinfonía de imprecaciones y de maldiciones." [...]

"Como la leña estaba seca y soplaba el viento, la pira humana ardió rápidamente. Primero se incendiaron las enaguas de las mujeres, sus cabellos, y pronto olió a carne quemada. Sin embargo, las soldaderas no dejaron de insultar a Villa. Y en el momento en que las cubrían las llamaradas, Villa todavía escuchó una voz ronca que gritaba desde la pira:

"–¡Perro, hijo de perra, habrás de morir como perro!

"Uno de los dorados de Villa le disparó y se derrumbó sobre la leña ardiendo.

"Los dorados regresaron a la población en silencio, hasta que el jefe habló:

"–¡Qué diantres de mujeres tan habladoras! ¡Cómo me insultaron! Ya me comenzaba a dar coraje."

Varias versiones confirman la masacre de las soldaderas. Una de ellas afirma que una soldadera, cuyo marido había muerto en la batalla, le disparó. Otra, que una coronela confundida con el grupo de mujeres aprovechó la oportunidad para intentar asesinarlo, y una más difiere de Rafael F. Muñoz y sostiene que la esposa del pagador lo hizo en un momento de desesperación.

Villa les pidió a las mujeres que señalaran a la culpable. Nadie respondió. Entonces ordenó:

–Fusílenlas una por una hasta que digan quién fue.

Nadie se movió. Prefirieron morir a delatarse.

A la hora de enterrar los cuerpos, un soldado encontró un bebé aún con vida. Le preguntó a Villa qué hacer con él. "¿Lo vas a cuidar tú?", inquirió Villa. Al no recibir respuesta, le ordenó que lo matara también.

El coronel José María Jaurrieta, fiel secretario del Centauro del Norte, escribió que esta masacre le hizo

pensar en el infierno de Dante y el horror de aquellas noventa mujeres masacradas por balas villistas lo marcó para siempre.

"Aquel cuadro fue dantesco. Dudo que pluma alguna pueda describir fielmente las escenas de dolor y espanto que se registraron esa mañana del 12 de diciembre de 1916. ¡Llanto!, ¡sangre!, ¡desolación!, noventa mujeres sacrificadas, hacinadas unas sobre otras, con los cráneos hechos pedazos y pechos perforados por las balas villistas."

Friedrich Katz también cita a Jaurrieta, quien sugiere que Villa lo hizo en defensa propia. O casi. Si una de las soldaderas intentó matarlo, Villa acabó con todas. Friedrich Katz concluye en su *Pancho Villa*: "La masacre de estas soldaderas y la violación de las mujeres de Namiquipa fueron las mayores atrocidades que cometió Villa contra la población civil durante sus años como revolucionario. Constituyeron un cambio fundamental en la conducta que había seguido antes de su derrota de 1915. Hasta ese momento, prácticamente todos los observadores habían quedado impresionados por la disciplina que Villa mantenía y por sus esfuerzos por proteger a los civiles y en especial a los miembros de las clases más bajas".

♦

Que las soldaderas llevaron la peor parte de la Revolución, nos lo dice también el pintor Juan Soriano.

Del mundo intelectual, el único que ha dicho que su madre fue una soldadera es Soriano. Amelia Rodríguez Soriano, alias la Leona, siguió a Rafael, su marido, al norte. Cerca de Torreón, según Soriano, las mujeres permanecieron en la retaguardia junto con los asistentes y la impedimenta. Como no terminaba el combate, algunos muchachos se pusieron a tocar guitarra y a bailar con las soldaderas. La madre de Soriano les dijo: "No bailen. Aquéllos están jugándose la vida en la batalla y ustedes echando relajo. Si se enteran, las van a matar".

Dicho y hecho, los soldados regresaron y mataron a sus mujeres con todo y galancitos.

♦

En 1916, Elisa Grienssen Zambrano, de 13 años de edad, se convirtió en "provocadora".

Las tropas norteamericanas entraron al pueblo de Parral, Chihuahua, en busca de Pancho Villa después de su ataque a Columbus, Nuevo México. Al ver la niña que nadie reaccionaba, le gritó al presidente municipal:

–¿Qué, no hay hombres en Parral? Si no los pueden echar, nosotras, las mujeres, lo haremos.

Elisa Grienssen reunió a mujeres y niños; les pidió que trajeran lo que tenían a la mano: armas, palos y piedras. Enardecidas, los brazos en alto, las mujeres rodearon al comandante en jefe norteamericano y lo obligaron a gritar: "¡Viva Villa, Viva México!", mientras ordenaba la retirada.

Si Villa, en el norte, fue el azote de las mujeres, Zapata en cambio jamás las humilló, como lo consigna John Womack en su libro *Zapata y la Revolución Mexicana*:

"En Puente de Ixtla, Morelos, las viudas, las esposas, las hijas y las hermanas de los rebeldes formaron su propio batallón y se rebelaron para 'vengar a los muertos'. Al mando de una fornida extortillera llamada la China, hicieron salvajes incursiones por el distrito de Tetecala; vestidas unas con harapos, otras con delicadas ropas robadas, con medias de seda y vestidos del mismo material, huaraches, sombreros de petate y cananas, estas mujeres se convirtieron en el terror de la región. Hasta De la O trataba a la China con respeto."

Josefina Bórquez, en su informe para *Hasta no verte Jesús mío*, afirma que Emiliano Zapata era muy bueno con las mujeres, y para demostrarlo cuenta cómo ella y cuatro casadas fueron detenidas en Guerrero –nidada de zapatistas–, entre Agua del Perro y Tierra Colorada.

Los zapatistas les salieron al encuentro. Se las entregaron al general Zapata en persona. Él les preguntó si tenían ametralladoras y Josefina respondió que no a todas sus preguntas. Zapata la tranquilizó:

–Bueno, pues aquí van a andar con nosotros mientras llegue su destacamento.

Permanecieron quince días en su campamento; las atendieron muy bien. Zapata les mandó poner una casa de campaña a su lado y cuidó que no les faltaran provisiones: azúcar, café, arroz. Comieron mucho mejor que con los carrancistas.

Cuando el general Zapata supo que los carrancistas estaban en Chilpancingo, les dijo que él mismo las entregaría. Se quitó la ropa de general y, desarmado, en calzones de manta, las encaminó. A sus soldados les dio la orden:

–Quédense atrás. Ninguno va conmigo. Voy a demostrarles a los carrancistas que yo peleo por la Revolución, no por apoderarme de las mujeres.

En la puerta del cuartel, le pegaron el "¿Quién vive?" y contestó:

–México.

El centinela inquirió:

–¿Quién es usted?

–Zapata.

–¿Usted es Emiliano Zapata?

–Yo soy.

–Pues se me hace raro que usted sea porque viene solo, sin resguardo.

Salió el padre de Josefina Bórquez:

–Sí, vengo solo escoltando a las mujeres que voy a entregarle. No se les ha tocado para nada; se las devuelvo tal y como fueron avanzadas. Usted se hace cargo de las cuatro casadas porque me dijeron que venían cuidando a su hija Josefina Bórquez. Usted debe responsabilizarse de que las casadas no vayan a sufrir con sus maridos.

–Sí, está bien.

Zapata se dio la media vuelta y desapareció.

Josefina Bórquez, alias Jesusa Palancares, también cuenta cómo se enfrentó a Venustiano Carranza en el Palacio Nacional, en la ciudad de México. El Barbas de Chivo se había comprometido a pagarles los haberes de marcha y las pensiones a las viudas y a las soldaderas, pero a la mera hora cambió de opinión:

–Si estuvieras vieja te pensionaba el gobierno, pero como estás muy joven, cualquier día te vuelves a casar y el muerto no puede mantener al otro marido que tengas.

Jose-Jesusa, encolerizada, rompió sus comprobantes y se los aventó a la cara a Venustiano Carranza:

–¡Ah, cómo eres grosera!

–¡Más grosero es usted! Más que grosero ladrón, porque le quita el dinero a los muertos.

♦

En las fotografías de Agustín Casasola, las mujeres con sus enaguas de percal, sus blusas blancas, sus caritas lavadas, su mirada baja, para que no se les vea la vergüenza en los ojos, su candor, sus actitudes modestas, sus manos morenas deteniendo la bolsa del mandado o aprestándose para entregarle el máuser al compañero, no parecen las fieras malhabladas y vulgares que pintan los autores de la Revolución Mexicana. Al contrario, aunque siempre están presentes, se mantienen atrás. Nunca desafían. Envueltos en su rebozo, cargan por igual al crío y las municiones. Paradas o sentadas junto a su hombre, nada tienen que ver con la grandeza de los poderosos. Al contrario, son la imagen misma de la debilidad y de la resistencia. Su pequeñez, como la de los indígenas, les permite sobrevivir. Sobre la tierra suelta, sentadas en lo alto de los carros del ferrocarril (la caballada va adentro), las soldaderas son bultitos de miseria expuestos a todas las inclemencias, las del hombre y las de la naturaleza. En *La Cucaracha*, la actriz María Félix nos brinda una marimacha que reparte bofetadas a diestra y a

siniestra y, con su puro en la boca y su ceja levantada, trae un garrafón de aguardiente entre pecho y espalda. ¿Alguna vez hubo una soldadera parecida? No consta en actas. En cambio, Casasola nos muestra una tras otra a mujeres delgaditas y entregadas a una paciente tarea de hormiga, acarreando agua y haciendo tortillas, el fuego encendido, el anafre y el metate siempre a la mano (¿sabrá alguien cuánto cuesta cargar un metate durante kilómetros de campaña?) y, al final de la jornada, el hijo hambriento al que se le da el pecho.

Sin las soldaderas no hay Revolución Mexicana: ellas la mantuvieron viva y fecunda, como a la tierra. Las enviaban por delante a recoger leña y a prender la lumbre, y la alimentaron a lo largo de los años de guerra. Sin las soldaderas, los hombres llevados de leva hubieran desertado. Durante la guerra civil de España, en 1936, los milicianos no comprendían por qué no debían regresar a su casa en la noche. Dejaban la trinchera vacía, el puesto de vigía, el cuartel, y se iban tan tranquilos a meterse a su propia cama. En México, en 1910, si los soldados no llevan su casa a cuestas: su soldadera con su catre plegadizo, su sarape, sus ollas y su bastimento, el número de hombres que habrían corrido a guarecerse a un rincón caliente hubiera significado el fin de los ejércitos.

Junto a las grandes tropas de Francisco Villa, Emiliano Zapata y Venustiano Carranza, más de mil novecientos líderes lucharon en bandas rebeldes. Las soldaderas pululan en las fotografías. Multitud anónima, comparsas, al parecer telón de fondo, sólo hacen bulto, pero sin ellas los soldados no hubieran comido ni dormido ni peleado.

Los caballos recibieron mejor trato que las mujeres.

Al paso del tiempo y a medida que aumentaron los combates, las tareas de las mujeres no se limitaron sólo a cuidar que no se mojara la pólvora, calentar la cama, tender las cartucheras a la hora de la batalla, sino que fueron adquiriendo cargos en el ejército, aunque los militares jamás les permitieron llegar a un puesto de alto mando.

Friedrich Katz llamó al ejército villista "una migración folclórica", mientras que Eric Wolf decía que "tanto mujeres como hombres, tanto coronelas como coroneles, integran el ejército zapatista". Rosa E. King, quien vivió en Morelos durante la Revolución, cuenta en su *Tempest Over Mexico: A Personal Chronicle*, que "los zapatistas no eran un ejército, sino un pueblo en armas".

John Reed le preguntó a una soldadera por qué luchaba en las filas villistas. La rielera señaló a su hombre y le contestó: "Porque él lo hace". Otra fue más explícita:

"Recuerdo bien cuando Filadelfo me llamó una mañana: '¡Ven, nos vamos a pelear porque hoy el buen Pancho Madero ha sido asesinado!' Sólo nos habíamos querido ocho meses, y el primer hijo no había nacido, y yo dije: '¿Por qué debo ir yo también?', él contestó: '¿Entonces debo morirme de hambre?

¿Quién hará mis tortillas si no es mi mujer?' Tardamos tres meses en llegar al norte, y yo estaba enferma y el bebé nació en el desierto igual que aquí y murió porque no conseguimos agua."

La mayoría de los soldados se procuraban mujeres para que los atendieran. En muchas ocasiones se las robaban. Por eso en los pueblos, a las primeras que encerraban como gallinas era a las mujeres, para que no se las fueran a llevar.

En 1914, algunas fuerzas federales huyeron de Paredón, Coahuila, sin importarles dejar atrás a más de trescientas soldaderas. En veinticuatro horas, las mujeres establecieron nuevas familias con los solteros villistas.

A las mujeres robadas o violadas, prácticamente no les quedaba de otra que convertirse en soldaderas. Era común leer en los periódicos sobre mujeres amarradas en ancas cuyos gritos se escuchaban en los pueblos porque los revolucionarios pasaban con ellas a galope tendido. Las malas lenguas dicen que algunas mujeres gritaban de placer. Según Mariano Azuela, lo primero que querían los revolucionarios al llegar a un pueblo era mujeres y dinero, en ese orden. Después se preocupaban por la comida, las armas y los caballos.

Cuando los rebeldes hacían prisioneros a los hacendados y su familia, amenazaban con llevarse a las mujeres si no les pagaban un rescate. Terminaban por llevárselas, con o sin rescate. "Sin importar edad, color, religión ni posición social, todas pasaron por las armas." Los carrancistas se apoderaron de cincuenta monjas. A su debido tiempo las fueron a dejar a un hospital "para que se aliviaran de sus crías".

A la entrada de los pueblos los habitantes colocaron casetas de vigilancia: "¡Ya vienen los carranclanes!" "¡Ya vienen los dorados de Villa!" Era igual, todas las tropas se robaban a las muchachas de buen ver y a las feas también. Y a las viejas. Las mujeres tenían tres opciones: disfrazarse de hombres, encerrarse a piedra y lodo, o de plano seguir a sus padres y refugiarse en las montañas para evitar la violación y el secuestro.

Hubo casos de mujeres que no esperaron a que llegaran las tropas rebeldes a sacarlas de la monotonía de su vida: fueron a su encuentro.

Entre el fuego de las ametralladoras y los fusiles, el cañoneo y el avance de la infantería, el tronar de la metralla y el galope de los caballos, muchas mujeres se hicieron famosas por dirigir grupos rebeldes. Carmen Serdán y su hermana Natalia al principio repartieron propaganda antirreeleccionista y más tarde trasportaron armas para los rebeldes. Carmen Amelia Robles, más plana que una tabla, acentuó su masculinidad con una camisa cerrada y una corbata bien anudada. El gesto adusto bajo su sombrero de fieltro negro, ni dormida dejó de acariciar su pistola que pesaba sobre su muslo derecho. Si con la mano derecha disparaba, con la izquierda sostenía el cigarro. Coronela, participó en muchas batallas.

Rosa Bobadilla viuda de Casas, coronela zapatista, fue una figura indispensable en más de 168 acciones armadas; Juana Ramona viuda de Flores (la Tigresa) participó en la toma de Culiacán, Sinaloa; Carmen Parra de Alanís (la Coronela Alanís) se unió al movimiento antirreeleccionista, fungió como correo de Madero, peleó contra las tropas de Huerta, formó parte de las filas villistas en la toma de Ciudad Juárez, fue convencionista y correo de Emiliano Zapata. Clara de la Rocha, comandante de guerrilla, tuvo un papel importante en la toma de Culiacán, Sinaloa; Carmen Vélez (la Generala) destacó por comandar más de trescientos hombres en los distritos de Hidalgo y Cuauhtémoc en Tlaxcala. Catalina Zapata Muñoz (capitán primero zapatista) se encargó de proveer pertrechos de guerra e informes de actividades federales. Ángela Gómez Saldaña (agente confidencial de Zapata) llevaba y traía información a los jefes zapatistas sobre las acciones de los federales; conseguía y repartía armas a los campamentos revolucionarios. María Esperanza Chavira, coronela zapatista, combatió en los sitios de Cuautla, Puebla y Chilpancingo. Florinda Lazos León, enfermera y correo del Ejército Libertador del Sur, cuidó a los heridos hasta que cayó exhausta y murió. Nada le espantaba, ni las manos arrancadas de cuajo, ni los huesos pelados, ni el vientre destripado, ni la cabeza ensangrentada. Encarnación Mares (Chonita) se incorporó al lado de su marido al décimo regimiento de Caballería Constitucionalista, en 1913. A lo largo de su carrera militar obtuvo los grados de cabo, sargento segundo, sargento primero y subteniente. Destacó en diversas batallas. Muy hábil en el manejo de animales briosos, domaba potros al igual que la Nacha Ceniceros de Nellie Campobello. Se vestía de hombre y engrosaba la voz al hablar. Ganó respeto y fama por su valentía. En 1916, debido a un decreto presidencial expedido por Venustiano Carranza, fue despedida del ejército.

Lo mismo le pasó a Petra Ruiz. Disfrazada de hombre, se unió a los carrancistas con el nombre de Pedro. Le apodaron "el Echa Balas", por su carácter violento. Disparaba su carabina acurrucada tras las bardas de adobe y era más certera que un torpedo. Explosiva, en una ocasión dos soldados discutían quién sería el primero en violar a una jovencita que habían secuestrado, cuando "Pedro Ruiz" cabalgó hasta donde estaban y la reclamó a balazos "para él". Los soldados, temerosos de su puntería y de su habilidad con los cuchillos, dejaron que Pedro se la llevara. Ya lejos, Petra se abrió la blusa y asentó: "Yo también soy mujer como tú", y dejó ir a la azorada muchacha.

Petra Ruiz dirigió uno de los batallones que derrotó al ejército federal en la ciudad de México y le dieron el grado de teniente. Más tarde, al pasar revista frente a Carranza, lo enfrentó:

–Quiero que sepa que una mujer le ha servido como soldado.

Corría el rumor de que las mujeres serían expulsadas del ejército. Antes de que sucediera, Petra Ruiz pidió su licencia.

Petra Herrera también cambió su personalidad para permanecer en el servicio activo y ascender de puesto. En las madrugadas fingía rasurarse la barba. "Apenas me está creciendo", aclaraba. "Pedro Herrera" voló puentes y mostró una enorme capacidad de liderazgo entre las fuerzas villistas. Reconocida como "excelente soldado", salió con trenzas y gritó:

–Soy mujer y voy a seguir sirviendo como soldada con mi nombre verdadero.

Se quedaron tan aturdidos que no supieron qué hacer.

Petra Herrera siguió en combate y tomó parte, junto con otras cuatrocientas mujeres, en la segunda batalla de Torreón, el 30 de mayo de 1914. Cosme Mendoza Chavira, otro villista, asegura que "fue ella quien tomó Torreón y apagó las luces cuando entraron en la ciudad". La historia convencional no menciona la participación de Petra Herrera. Villa nunca le dio su lugar a mujer alguna y ocultó el papel de Petra Herrera en la toma de Torreón.

Tal vez el no ser reconocida motivó a Petra a formar su propia brigada que muy pronto ascendió de veinticinco a mil mujeres. Bajo su mando, ningún hombre podía pasar la noche en el campamento. "¡Centinela... aleeeerta!" Había guardias nocturnas que le disparaban a cualquiera que intentara acercarse a las soldadas dormidas sin echar siquiera el ¡Quién vive! Su carácter animado y alegre le ayudó a ganar muchos seguidores. En 1917, ya aliada de Carranza, solicitó ser reconocida como generala y permanecer en el servicio militar. Su ejército de mujeres fue disuelto y Petra terminó como moza en una cantina de Juárez. Allí actuó como espía para los carrancistas de Chihuahua. Una noche, un grupo de borrachos la insultó y le disparó tres veces. Sobrevivió al ataque, pero murió porque las heridas se infectaron.

María Quinteras de Merás se enlistó en el ejército de Villa en 1910. Para 1913, ya había combatido en diez batallas y alcanzado altos honores. Extraordinaria amazona, cuidaba de su alazán como de un hijo y le gustaba atravesar a galope tendido los lomeríos áridos y dejar tras de sí una estela de polvo. Encabezó varios ataques suicidas y sus subalternos llegaron a pensar que algún poder sobrenatural, algún pacto con el diablo, la hacía ganar todas las batallas. "Esta vieja es la de la suerte" porque con ella salían victoriosos. Su esposo sirvió como capitán bajo su mando y ella nunca le pagó. María Quinteras de Merás se negó a recibir pago alguno de Pancho Villa, lo que le mereció el respeto de su parte. Viniendo de Villa, que menospreciaba a las mujeres, ese respeto compensó a María Quinteras de desaires, sinsabores y desplantes machistas.

Aunque las mujeres se convirtieron en pieza importante para el éxito de varias batallas, muchos generales afirmaban que las viejas nada tenían que hacer en la batalla y que, como en los barcos, traían mala suerte. Otros las toleraban en los campamentos porque ellos mismos traían a su "señora comidera".

Cuando John Reed le preguntó a Villa si se le otorgaría el voto a la mujer en la nueva república, respondió: "Nunca había pensado acerca de que las mujeres votaran, eligieran un gobierno e hicieran leyes".

Pancho Villa (Doroteo Arango) limitó con frecuencia el papel de las mujeres y las minimizó un día sí y otro también. No le gustaba verlas en las filas o en las trincheras y en varias ocasiones las hizo marchar detrás de la línea de fuego hacia un lugar seguro, con el pretexto de resguardarlas. A la hora de los catorrazos, cuando el caudillo no estaba presente, las mujeres corrían a tomar su fusil. Las consideró como un estorbo para los movimientos de caballería. En 1913, en la toma de Juárez, Villa declaró:

–Lo que la hizo posible, lo que nos permitió movernos libre, rápida y silenciosamente, fue que no teníamos una caravana, que no teníamos soldaderas.

De hecho, Villa concibió a sus dorados como una fuerza de caballería exclusivamente masculina. "Soldados, no permitan mujeres en la batalla." Un oficial trató de llevar a su soldadera y Villa lo fusiló: "Ésta es mi advertencia para los demás".

A pesar de sí mismo, el caudillo respetaba la valentía de la mujer. Podía honrarla por su coraje y a la vez creer que las soldaderas en masa anulaban la disciplina del campamento y la movilidad de sus tropas. Su carácter voluble no era distinto al de otros jefes del mismo nivel. Álvaro Obregón también fue acusado de enviar mujeres y niños como "carne de cañón" para escudar a sus tropas de artillería, y Venustiano Carranza, una vez que acabó la Revolución y las rebeliones locales, las expulsó del ejército. Cuando repartió pensiones a los "veteranos de guerra", muy pocas mujeres las obtuvieron y para las que sí el monto resultó tan escaso que apenas si alcanzaba para comprar tortillas, como en el caso de Valentina Ramírez (fotografiada por Agustín Casasola en 1913 e inspiradora de "La Valentina"), que murió en la miseria en Navolato, Sinaloa, a pesar del enamorado rendido a sus pies, aquel dominado por la pasión, que le aseguró que si lo mataban mañana que lo mataran de una vez, Valentina, Valentina.

La canción es una, la vida es otra.

♦

"Era muy dura la vida en aquella época –cuenta Jesusa Palancares, la heroína de *Hasta no verte Jesús mío*. Con unas mangas de hule tapaba uno sus cosas hasta donde las alcanzara a tapar para que no se mojaran con las lluvias. De cualquier manera yo no dejaba de mojarme. Yo traía sombrero tejano y me acomodaba lo mejor que podía. Teníamos que ir sentados todos arriba en cuclillas porque de lo que se trataba era de que la caballada fuera resguardada y que tuviera comida todo el tiempo.

Cuando llegábamos a alguna parte, si daban orden de desembarcar, bajaban las bestias a tomar agua; primero que nada las bestias. En el tren no se nos murió ninguna, aunque de nada nos valió aguantarnos la sed y estar engarruñados encima del techo, porque los villistas nos dieron en la madre. A los villistas todo se les iba en descarrilar trenes. Así peleaban ellos, pero nosotros ya estábamos acostumbrados porque desde que salimos de México para el norte nos aflojaron la vía y con la fueza que traíamos se enterró la máquina. Y de esa enterrada se abrieron los carros y murieron muchos caballos y bastantita gente. Cada vez que se descarrilaba el tren, duraban quién sabe qué tantos días en repararlo o en traer máquinas y carros de otra parte. Teníamos que desembarcar todos los caballos y sepultar a la indiada.

"En Santa Rosalía nos tocó un descarrilamiento que hasta se nos telescopiaron los carretes del espinazo. Éste fue el más grave porque la máquina se voltió y se voltiaron como seis o siete carros. Los de adelante fueron los más arruinados. Allí tuvimos que pasar una temporada al descampado, hasta que nos mandaron el fierraje que hacía falta. Por eso tardamos tantos meses en llegar al norte. A los durmientes no les pasó nada. Los durmientes los ponían buenos de ocote; ahora ya han de haberse podrido, pero antes eran de ocote macizo.

"Recuerdo que cuando amanecimos en Chihuahua, a las cuatro de la mañana, los nuestros empezaron a decir:

"–Miren, miren, miren cuánto apache, cuántos indios sin guarache.

"Mentiras. La gente decía que en Chihuahua no había cristianos sino puros apaches. Nosotros teníamos miedo y ganas de verlos, pero nada. Los de allá son como los de aquí, lo que pasa es que a la gente le gusta abusar, contar mentiras, platicar distancias y hacer confusiones, nomás de argüendera. Yo nunca vi un apache.

"Y así viajamos, a paso de tortuga entre puras voladas de tren. Nos quedábamos de destacamento en una parte y en otra y nunca alcanzamos a llegar a tiempo a ninguna estación. Los carrancistas de por allá no pudieron hacernos recibimiento.

"Villa era un bandido porque no peleaba como los hombres, sino que se valía de dinamitar las vías. Estallaba la dinamita y volaban los carros, la caballada y la indiada. ¿A poco eso es de hombre valiente? Si el tren era de pasajeros también lo volaba y se apoderaba del dinero y de las mujeres que estaban de buena edad. Las que no, las lazaba a cabeza de silla y las arrastraba por todo el mezquital. Eso no es de hombre decente. Yo si a alguno odio más, es a Villa.

"Nunca lo llegué a ver de cerca, nunca, y qué bueno porque le hubiera escupido la cara. Ahora me conformo con escupirle al radio. Oí que lo iban a poner en letras de oro en un templo. ¡Pues los que lo van a

poner serán tan bandidos como él o tan cerrados! Tampoco les creí cuando salió en el radio que tenía su mujer y sus hijas, puras mentiras pues qué. ¿Cuál familia? Eso no se los creo yo ni por que me arrastren de la lengua... Ése nunca tuvo mujer. Él se agarraba a la más muchacha, se la llevaba, la traía y ya que se aburría de ella la aventaba y agarraba a otra. Ahora es cuando le resulta dizque una 'señora esposa', dizque hijos y que hijas. ¡Mentira! Ésas son puras vanaglorias que quieren achacarle para hacerlo pasar por lo que nunca fue. ¡Fue un bandido sin alma que les ordenó a sus hombres que cada quien se agarrara a su mujer y se la arrastrara! Yo de los guerrilleros al que más aborrezco es a Villa. Ése no tuvo mamá. Ese Villa era un meco que se reía del mundo y todavía se oyen sus risotadas."

♦

La locomotora es la gran heroína de la Revolución Mexicana. Soldadera ella misma, va confiada y resoplando, llega tarde, sí, pero es que viene muy cargada. Suelta todo el vapor y se asienta frente a los andenes para que vuelvan a penetrarla los hombres con el fusil en alto. Allí sube la tropa a sentársele encima. Ella aguanta todo, por eso las huestes enemigas quieren volarla por los aires.

La estación de Buenavista es un faro de esperanza, un puerto de embarque a la aventura. Las mujeres se asean en los patios del ferrocarril con el agua de los carro-tanques y hasta ponen a secar su ropa en un improvisado tendedero. ¿Llegará el tren? Mientras tanto se vive. Algunos soldados vinieron del cuartel de Chivatito a Buenavista para embarcarse, pero la despedida se alarga. Son muchos días para un beso. En la estación se puede comer porque allí andan las mujeres con sus tacos en canasta y sus salsas en un jarrito que blanden hacia la ventanilla del tren como blanden al hijo para que el padre le dé el último beso. Los perros también llegan al andén e intentan meterse a los furgones. Las tropas federales entran a trote a los patios de Buenavista y se trepan al techo de los furgones después de acomodar a los caballos adentro. El embarque de tropas es una gran emoción. Todos lían sus bultos con cuerdas; la soldadera, en el estribo del tren, busca a su Juan con ansiedad, no vaya a irse sin él.

♦

Durante todas las guerras e invasiones, los soldados utilizaban su "soldada" (palabra de origen aragonés) para emplear a una mujer como sirvienta. La mujer iba al cuartel a cobrar su sueldo o soldada. De ahí el nombre de soldadera.

La soldadera se encargaba de hacer las previsiones necesarias. Trabajar para un soldado se convirtió, rápidamente, en una manera de ganarse la vida y mantener a sus hijos. Como las sirvientas, las soldaderas eran libres; podían irse a la hora que se les antojara, acompañar a los soldados por todo el país o cambiar de hombre a voluntad. Algunas incluso seguían a la tropa para venderle carne seca, hacer sus tortillas y cocer sus frijoles y, como no tenían a ningún hombre en especial, prostituirse si se daba el caso. Sin embargo, la mayoría tenía a su hombre y era fiel a carta cabal.

♦

Cuando se busca definir la participación de las mujeres en las contiendas armadas, nunca se les vincula con imágenes míticas o legendarias como la Coyolxauhqui o la Coatlicue (madre del Dios de la Guerra), sino que se disminuye su intervención al grado de considerarlas simples criadas de los soldados.

La primera estructura social en el México antiguo fue la militar, de ahí que se identificó a la Madre Tierra como Diosa de la Guerra.

Toci (la Madre Tierra más antigua del Valle de México) aparece en los códices con un escudo en una mano mientras que en la otra sostiene una escoba. La labor doméstica complementaba la militar.

Xóchitl (como también le decían a la Jesusa Palancares) fue una reina tolteca que, en 1116, defendió a su pueblo al crear un batallón de mujeres.

El nombre de los mexicas proviene de Mecitli, que significa "Abuela del Maguey" y es símbolo de fecundidad infinita.

Coyolxauhqui y Huitzilopochtli (ambos hijos de Coatlicue, la Madre Tierra con su temible falda de serpientes) pelearon entre sí y el hermano menor dio muerte a la guerrera. Todas las versiones coinciden en que las mujeres perdieron su poder militar con la derrota de Coyolxauhqui.

♦

Si no fuera por las fotografías de Agustín Casasola, Jorge Guerra y los kilómetros de películas de Salvador Toscano, nada sabríamos de las soldaderas porque la historia no sólo no les hace justicia sino que las denigra.

Quizá tampoco existiría el recuerdo de los animales domésticos, porque fueron las soldaderas las que cuidaban los caballos, los burros, las gallinas e incluso las mascotas.

Jesusa Palancares cuenta que "entre las peñas de la sierra de San Antonio, la soldada se puso a juntar leña

para hacer lumbre [...] cuando en una de ésas, en un recodo, se encontraron una coyotita. Este animalito vio gente y tan confiado, vino hacia ellos y lo cargaron.

"–¡Ay –dijo mi marido– qué bonito perrito!

"Lo comencé a criar con atole de harina que le daba con un trapito y el animal se engrió mucho conmigo. Dormía en mis piernas y no dejaba que se me acercara nadie. La quise mucho a esa coyotita. Estaba lanudita, lanudita, buena pal frío."

Cuando la coyota creció, un coronel tomó del brazo a Ja Jesusa, la coyota se le echó encima y lo mordió y él sacó la pistola. La mató. El coronel le ofreció cien pesos a Jesusa:

"–Yo no necesito el dinero, lo que necesito es la coyota. A ver, resucítemela."

Después la soñaba, la extrañó mucho, le hacía falta y pensó que jamás volvería a cuidar animales. ¿Para qué, para que se los mataran?

Al poco tiempo, Jesusa crió un par de marranitos y los llevaba en la bolsa del chaquetín, un marrano de cada lado. También crió una puerca muy brava, que se iba a las mordidas, y un perro al que le puso Jazmín, de tan blanco que era. Chaparro y gordo, parecía paloma.

Según Jesusa, las mujeres de la Revolución fueron llamadas vivanderas, comideras, galletas de capitán, soldaderas, chimiscoleras, soldadas, juanas, cucarachas, argüenderas, mitoteras, busconas y hurgamanderas. Elizabeth Salas, en su gran libro *Las soldaderas,* añade otros nombres: pelonas, guachas y términos menos usuales como *mociuaquitzque* (mujer valiente) o *auianime* (mujer de placer). Ahora las etiquetamos por igual, sin distinción de bandos, como "adelitas".

El que nunca hayan tenido un nombre específico o una participación clara en la milicia se debe al tradicional ninguneo de la mujer en México y al temor de los jefes militares a que ascendieran y llegaran a ocupar cargos de relevancia dentro de las fuerzas armadas.

Eso sí, los corridos suplieron la falta de reconocimiento y "La Adelita" ejerció su encanto en los escuchas. Baltasar Dromundo recopiló una versión, pero existen varias. Eso sí, todas coinciden en pedirle que no se vaya con otro, en comprarle un vestido o un rebozo de seda para llevarla a bailar al cuartel, y sobre todo en una estrofa que hemos memorizado y aconseja "seguirla por tierra y por mar, si por mar en un buque de guerra, si por tierra en un tren militar".

El origen del corrido de "La Adelita" es incierto. Ometepec, Guerrero, se atribuye su autoría desde 1892; unos señalan que proviene de Oaxaca y Chiapas. Campeche y Yucatán se la disputan. El músico Julián Reyes asegura que la escuchó en Culiacán en 1913 y la interpretó con su banda en diversos lugares hasta popularizarla. La versión más aceptada asienta que Adela Velarde Pérez, nacida en Ciudad Juárez, Chihuahua, se fugó de su casa y a los catorce años, en febrero de 1913, se unió a las

tropas carrancistas del coronel Alfredo Breceda. Se hizo enfermera en las tropas constitucionalistas y atendió a los heridos en los combates de Camargo, Torreón, Parral y Santa Rosalía. En Tampico, Tamaulipas, un joven capitán, Elías Cortázar Ramírez, tocaba en una armónica la canción en su honor. El oficial murió en combate.

"La Adelita" de carne y hueso y un pedazo de pescuezo trabajó durante treinta y dos años en la Secretaría de Industria y Comercio, en un puesto burocrático. En 1963, a duras penas, se le concedió una pensión como veterana de la Revolución.

Según otra de las leyendas, compuso la canción un sargento villista, Antonio del Río Armenta, con quien Adela supuestamente tuvo un hijo cuando ambos militaban en la División del Norte. El sargento compositor Del Río Armenta murió en la toma de Torreón. "La Adelita" fue conocida por las tropas de diversas facciones, pero los villistas la difundieron y se atribuyeron su origen.

José Guadalupe Posada inmortalizó a las soldaderas en un grabado en el que muestra a una Adelita que además de valiente era bonita y hasta el mismo coronel la respetaba. Locamente enamorada del sargento, popular entre la tropa era Adelita, la mujer que el sargento idolatraba y a la que le decía: "Adelita, Adelita de mi alma, no me vayas por Dios a olvidar". El grabado del beso de la soldadera y su Juan, de José Guadalupe Posada, corrobora asimismo la estrofa de "La Cucaracha" que reza: "Las mujeres de mi tierra / no saben ni dar un beso, / en cambio las mexicanas / hasta estiran el pescuezo".

♦

José Enrique de la Peña, en su *Reseña y diario de la campaña de Texas*, dice de las mujeres que seguían al ejército: "Eran dignas de toda consideración, porque hacían todo cuanto podían para ayudar al soldado. Algunas les cargaban la mochila, se apartaban del camino una o dos millas, en la fuerza del sol, para buscarles agua, les preparaban el alimento y se afanaban en construirles una barraca que los resguardase de la intemperie".

La publicación de su diario de guerra estuvo prohibida hasta 1955, cuando Jesús Sánchez Garza lo editó como *La rebelión de Texas. Manuscrito inédito de 1836 por un oficial de Santa Anna*.

En *Los de abajo*, de Mariano Azuela, Demetrio Macías y su gente huyen de los federales:

"Ahora van ustedes; mañana correremos también nosotros, huyendo de la leva, perseguidos por estos condenados del gobierno, que nos han declarado la guerra a muerte a todos los pobres; que nos roban nuestros puercos, nuestras gallinitas y hasta el maicito que tenemos para comer; que queman nuestras

casas y se llevan nuestras mujeres, y que, por fin, donde dan con uno, allí lo acaban como si fuera perro del mal."

Demetrio Macías va de Camila, su verdadero amor, a la Pintada, prototipo de la soldadera para Mariano Azuela, que la rebaja al verla como "una muchacha de carrillos teñidos de carmín, de cuello y brazos muy trigueños y de burdísimo continente".

Un siglo más tarde, Anita Brenner habría de opinar:

"Las mujeres, aunque su trabajo consistía en forrajear, cocinar y cuidar a los heridos, se lanzaban al combate si así lo deseaban. Si el esposo era muerto, podían ya sea unirse a otro hombre o tomar el uniforme y arma del difunto. Casi todas las tropas tenían una coronela o capitana famosa, una robusta joven con aretes, armada hasta los dientes y que entre los soldados temerarios era de las primeras en entrar en acción."

También José Clemente Orozco pintó a las soldaderas en forma despectiva y caricaturesca, borrachas, el rebozo caído, desaliñadas y fodongas al lado de sus hombres muy bien uniformados, viva imagen de la Pintada. Mientras Silvestre Revueltas compone *La coronela*, Rufino Tamayo retrata a las soldaderas en un fragmento de su mural *Revolución* y Siqueiros las muestra de pie junto a sus Juanes. Diego Rivera pintó a una soldadera en su *Sueño de un domingo por la tarde en la Alameda* ensombrerada y con su rifle al hombro. José Guadalupe Posada las transformó en calaveras. En realidad, la imagen ideal de la soldadera la dieron Emilio el Indio Fernández y Gabriel Figueroa, al poner a María Félix, estatuaria y finalmente domada, siguiendo a pie a su hombre Pedro Armendáriz (a caballo) en la película *Enamorada*.

Sin embargo, a María Félix jamás se le recordará por su docilidad, sino por sus desplantes al estilo de la Pintada. *Juana Gallo*, o sea, María Soledad Ruiz Pérez, que murió a los ciento tres años en Ciudad Juárez, es otra de sus películas que cumple al pie de la letra con el lema de Jesusa Palancares: "Antes de que me peguen es porque yo ya repartí varios trancazos".

Quienes más recurrieron a la imagen de las soldaderas fueron los grabadores del Taller de Gráfica Popular: Andrea Gómez, Mariana Yampolsky, Elena Huerta, Sara Jiménez, Alfredo Zalce, Fernando Castro Pacheco, Jesús Escobedo, Fernando Leal, Alberto Beltrán y Manuel Rodríguez Lozano en alguno de sus murales. En un cuadro de buenas proporciones, *La Revolución*, seis soldaderas de pie lloran a un soldado caído. Quizá el más impactante es el óleo de Roberto Montenegro *Después de la batalla,* que muestra a soldaderas buscando a sus muertos y heridos entre los cuerpos caídos.

En *La negra Angustias*, Francisco Rojas González narra la historia de una mujer que, para huir del asedio de los "revolucionarios", termina por hacerse coronela y ganar su respeto: "Yo no sé decirle nada de eso, pero el día en que las mujeres tengamos la mesma facilidad que los calzonudos, pos entonces

habrá en el mundo más gentes que piensen, y no es lo mesmo que piense uno a que piensen dos... ¿O qué opina?"

♦

Antes de la Revolución, durante el porfiriato, el ejército mexicano era más bien pasivo. Díaz decretó algunas reformas militares pero no eliminó la participación de las soldaderas. Su tarea principal, entonces, consistió en alimentar a los hombres.

Dieciocho años antes de la Revolución, de 1892 a 1893, en Tomóchic, Chihuahua, las mujeres tuvieron una participación sin precedentes en la batalla. Grupos indígenas yaquis, mayos, guasaves y tarahumaras se levantaron contra el gobierno y la Iglesia. Teresa Urrea, la Santa de Cabora (por el nombre de la hacienda en la que vivía), combinó grandes habilidades de curandera y críticas al gobierno porfirista. Se le reverenció como santa. Díaz, preocupado por la inmensa popularidad de Teresita Urrea, la exilió a los Estados Unidos. Los indios, que se llamaban a sí mismos "teresistas", no le perdonaron a Díaz la expulsión de su santita.

Los pobladores de Tomóchic vencieron a las tropas federales en dos batallas. En la tercera, trescientos tarahumaras pelearon contra mil quinientos federales. Según Evangelina Enríquez en su "La chicana: mujer méxico-americana", Antonia Holguín, una anciana de setenta y ocho años cuyos hijos fueron asesinados, "levantó un rifle y luchó a muerte".

Los federales destruyeron prácticamente el pueblo, pero en los periódicos se publicó una crónica que falseaba los acontecimientos e indignó a todos. El entonces teniente Heriberto Frías escribió su propia experiencia para desmentir a los diarios, y acusó al ejército de varias atrocidades. Se publicó en partes en el diario opositor *El Demócrata*. A Heriberto Frías se le sometió a consejo de guerra. Joaquín Clausell, director del periódico, y los redactores fueron encarcelados en Belén. Frías se salvó del fusilamiento gracias a que Clausell declaró ser autor del texto.

Heriberto Frías describe a las soldaderas en *¡Tomóchic! Episodios de campaña. Relación escrita por un testigo especial*:

"Las mujeres, las soldaderas que, esclavas, seguían a sus viejos y luego avanzaban para proveerse de comestibles, referían estupendas maravillas.

"Aquellas hembras sucias, empolvadas, haraposas; aquellas bravas perras humanas, calzadas también con huaraches, llevando a cuestas enormes canastas repletas de ollas y cazuelas, adelantándose, al trote, a la columna en marcha, parecía una horda emigrante.

"¡Las soldaderas!... Miguel les tenía miedo y admiración; le inspiraban ternura y horror. Parecíanle repugnantes. Sus rostros enflaquecidos y negruzcos, sus rostros de arpías y sus manos rapaces, eran para él una torturante interrogación siniestra...

"Las vio lúdicas, desenfrenadas, borrachas, en las plazuelas, en los barrios de México, donde pululaban hirviendo en mugre, lujuria, hambre y chínguere y pulque...

"Así las había visto; así le habían adolorido el corazón y asqueado el estómago, por sus tristes crímenes imbéciles, por sus tristes vicios estúpidos...

"Y he aquí que ahora las contemplaba, maravillado, casi luminosas... Y sus toscas figuras adquirían relieve épico, por su abnegación serena, su heroísmo firme, su ilimitada ternura ante los sufrimientos de sus 'juanes', de sus 'viejos', de aquellas víctimas inconscientes que sufriendo vivían y morían...

"En el camino daban gran quehacer a los oficiales, que les impedían diesen agua a los soldados. Mas no obedecían y, obstinadas y tercas, burlaban su vigilancia, llevando a la tropa las ánforas llenas. Los pobres hombres bebían sudorosos y jadeantes, con gran envidia de los que no conseguían tan rico tesoro, bajo el sol implacable, entre nubes de polvo.

"Ellos protestaban en sus conversaciones íntimas, ignorantes. Solían decir que si a la misma máquina le daban agua para que siguiera andando, a ellos, ¿por qué se les prohibía?...

"Ellas cumplían, en el cálido horror de las marchas, alta obra de misericordia, y desafiando las varas de los cabos y las espadas mismas de los oficiales, daban de beber a los sedientos compañeros, quienes con sus ingenuos ojos negros de resignados indígenas decían su gratitud con el éxtasis de la sed refrescada, calmada. ¡Cada trago de agua fría era una bienaventuranza!"

♦

Nellie Campobello, la única autora de la novela de la Revolución, también es una soldadera. Va con la impedimenta, y los intelectuales de su época la usan o la menosprecian. Martín Luis Guzmán recibió el archivo de Francisco Villa que Nellie puso en sus manos y escribió así su *Memorias de Pancho Villa*. En 1940, Nellie publicó su libro *Apuntes sobre la vida militar de Francisco Villa,* que no tuvo resonancia, no por falta de méritos sino porque la autora no podía vencer su doble condición: mujer y mexicana.

"Chancla vieja que yo tiro, no la vuelvo a recoger" dice la canción. Tan es así que durante más de quince años nadie supo qué ha sido de ella, si estaba viva o muerta, si en el Distrito Federal o en Tlaxcala donde se le ha buscado. Nacida en Villa Ocampo, Durango, en 1909, tendría más de noventa años. Su caso es el del ninguneo más absoluto. Ni siquiera un pedacito de ella quedó, a diferencia de su relato

"Los 30-30" que cuenta el fusilamiento de Gerardo Ruiz sobre el que llovieron veinte balas "recibiendo nada más dieciséis y quedando con vida. Un 30-30 le dio el tiro de gracia, desprendiéndole una oreja; la sangre era negra, negra –dijeron los soldados que porque había muerto muy enojado–. Levantaron el cuerpo, lo pusieron en una camilla infecta, que hedía de mugrosa; alguien con el pie, aventó hacia uno de los soldados un pedacito de carne amoratada. 'Allí dejan la oreja' –dijo riéndose de la estupidez de los 30-30. La levantaron y se la pusieron al muerto junto a la cara".

La novela de la Revolución Mexicana es probablemente la más estudiada de las literaturas de América Latina. Escrita en primerísimo lugar por Mariano Azuela, *Los de abajo*, publicada en El Paso, Texas, en 1916, asombra por su modernidad; sus imágenes no son costumbristas, son fulgurantes y actuales. *La sombra del caudillo, El Águila y la serpiente* y *Memorias de Pancho Villa*, de Martín Luis Guzmán, siguen siendo vigentes y piedra de toque dentro de la literatura mexicana. *Se llevaron el cañón para Bachimba*, de Rafael F. Muñoz, y *Campamento*, de Gregorio López y Fuentes, *Apuntes de un lugareño*, de José Rubén Romero, *Tropa vieja*, de Ignacio L. Urquizo, *Ulises criollo*, de José Vasconcelos, *El resplandor*, de Mauricio Magdaleno, *Frontera junto al mar*, de Miguel N. Lira, integran el bastimento que viaja a lomo de mula para alimentar a la literatura mexicana de la Revolución. La mula prieta avanza a buen paso y hasta se echa alguno que otro trotecito para llegar a Carlos Fuentes, que exhibe a un revolucionario corrompido en *La muerte de Artemio Cruz*, y a Elena Garro en su mejor novela: *Los recuerdos del porvenir*. Quizá el último rescoldo de la novela de la Revolución se halle en las cenizas calientes de la hoguera que Juan Rulfo enciende en *Pedro Páramo*. Dentro de las pesadas alforjas de cuero, la mula prieta carga a una sola mujer, Nellie Campobello, la desaparecida autora de *Cartucho* y *Las manos de mamá*, dos textos singulares que no fueron apreciados en este país en el que el machismo permea también a la literatura.

Salvo Emmanuel Carballo, que la entrevistó ampliamente y la respaldó así como lo hizo con Elena Garro, los críticos demostraron su machismo. A pesar de que Antonio Castro Leal la incluyó en su antología *La novela de la Revolución Mexicana*, de la editorial Aguilar, Nellie Campobello sigue siendo prácticamente desconocida y, salvo los estudiosos, nadie sabe que las dos principales obras de Nellie son libros de memorias; los atroces recuerdos de una niña que ve a la muerte pasar todos los días bajo su ventana. Su conocimiento de la muerte es absoluto y definitivo. Sus tablas de la ley son el paredón del fusilamiento y la horca del colgado; sus evangelistas, los revolucionarios que cruzan al galope los pueblos de puertas y ventanas cerradas. Nellie conoce tan bien la muerte que dice de un hombre que camina por la calle: "Va blanco por el ansia de la muerte".

Todas las escenas en que se describe Nellie disparando su rifle en la batalla son brutales, y sin embargo su

lenguaje crudo tiene mucho de la terrible inocencia de la infancia que se pone a decir verdades como puñetazos en plena cara. Nellie posee la implacable sabiduría de los inocentes. Desde el balcón de su ventana, mirador a la calle, mirador a la vida, Nellie ve sangre, carne reventada, hombres a caballo. Niña al fin, se vuelve amiga de los soldados flacos y hambrientos y, al igual que su madre, los considera sus hermanos y los protege, pertenezcan al bando que sea. Todos los personajes que nos regala Nellie Campobello encuentran su muerte. Nellie va más lejos aún: para ella, los que pelean son soldados inmaculados de la Revolución. ¿Inmaculados como la Virgen María? ¡Válgame Dios! ¡Este inesperado adjetivo nunca lo previeron los revolucionarios! Con él, Nellie revela que ella es la inmaculada, la inocente, la simplista, la crédula, ella la ingenua, la parcial, la cieguita, ella, la niña grande, la soldaderita. En ella se condensan todas las atrocidades de la Revolución Mexicana, los abismos sociales entre los de hálito fétido de *soirées,* "carnes blancuzcas que parecen vientres de pescados muertos o fetos conservados en alcohol", los que comen pasteles, y los que sólo comen granos de maíz que "se ofrecen a los estómagos vacíos" y se ensanchan con los jugos gástricos, como ella lo describe.

No sé si la Revolución Francesa o la Rusa hayan dado relatos de adicción a la muerte como los tiene México no sólo en la literatura sino en la tradición y el arte popular, los corridos y las canciones, que nos dicen que camino de Guanajuato la vida no vale nada, si me han de matar mañana que me maten de una vez o nomás tres tiros le dio. La cultura mexicana es un surtidero inagotable de muerte, un flujo que aún no cesa, un río de pistolas. La muerte por arma de fuego, el balazo certero, el tiro de gracia frente al paredón de fusilamiento, el grito del herido que aún no cae al suelo: "Acábenme de una vez, desgraciados", son los capítulos de su novela-vida, de su vida-novela, el decálogo de su vida diaria, los centímetros que va creciendo en altura. La niña Nellie lo dice muy claro: las narraciones trágicas la alimentan, es a través de ellas que ve y oye, su alma necesita muertos, construye su mundo interior con los huesos de los que quedan tirados en la batalla.

Todos los corridos que tienen que ver con las soldaderas son ingenuos y apabulla su candor. Las soldaderas vestidas de percal y de calicó son abnegadas, su Juan, un hombre bien querido; ellas le cubren su trinchera y le dan la cartuchera cuando se pone a tirar. Su entereza deja a todos admirados, la firmeza de su paso en la batalla da valor a Juan soldado. Les salen "escamas con los ardores del sol cual dichoso mirasol". Cantan, tienen voz de ruiseñor, y como lo dice la canción, son la estopa en la línea de fuego, "viene el enemigo y sopla y se enciende luego, luego, hasta que el clarín les toca y manda cesar el fuego". Cuando se gana la batalla y se dispersa a los pelotones, la soldadera forma valla y, al rodar de los cañones, le rinde honor a los juanes que ganaron. "Celebran la fresca mañana las notas de una diana que tocan en un cuartel, que al igual que marihuana, al Juan le saben a miel."

Los corridos previenen a las abnegadas soldaderas de sí mismas. No deben confiarse tanto, ni ser tan buenas gentes. La vida es canija y también la vista engaña. "No se te enreden las patas como se enredó la araña, y te vayas a quedar, como el jilote en la caña."

La simpatía por la soldadera salta a la vista. Por más mal que estén la cosas, cada hombre tendrá siempre a su soldaderita lista al toque de media vuelta, para atenderlo, quererlo y hasta darle su cuelga.

Por fin, el cantante le aconseja a la rielera no emborracharse y cuidar mucho de su hombre. Ya con ésta se despide, "por la verde nopalera, aquí se acaba el corrido, de la guapa soldadera".

No es cierto, los corridos nunca se acaban. Vicente T. Mendoza nos habla de "La perra valiente", a quien hicieron dos mil pedazos, de Teresa Durán, que de chica fue aguerrida, mas sus padres no sabían que les quitaría la vida, de las tres pelonas, que estaban sentadas en una ventana, esperando a Pancho Villa, pa'que les diera una hermana, y finalmente la Güera Chabela, respondona, que soltaba "juerte risada" y alegaba: "No tenga miedo, comadre, yo conozco mi güeyada". Decía la Güera Chabela: "Muchachos, no me hagan bola, déjenme ir para mi casa, que voy a traer mi pistola". Pistolas, bailes y balas, las soldaderas eran Marietas coquetas, aunque los hombres fueran muy malos, prometieran muchos regalos y a la larga dieran palos, o Cucarachas: la vieja y el viejito, se cayeron en un pozo y la viejita decía qué viejito más sabroso.

El corrido que mejor ilustra las atrocidades de la Revolución Mexicana es el de "Agripina" que dice: "–Ay –decía doña Agripina / con sus armas en la mano / Yo me voy con esta gente / para el cerro Zamorano. [...] Vuela, vuela, palomita / con tus alitas muy finas; / anda, llévale a Agripina / estas dos mil carabinas. / Vuela, vuela, palomita / con tus alitas doradas; / anda, llévale a Agripina / este parque de granadas".

La sangre y las palomitas, las alitas doradas y las granadas que estallan y hacen volar los cuerpos son las dos pesas en la balanza: he allí los contrastes aterradores de la Revolución Mexicana que dejan estupefactos. Los disparos hacen volar la tapa de los sesos, a los prisioneros los queman vivos con petróleo porque está de moda, las órdenes de indulto llegan demasiado tarde; pero en el otro lado de la balanza, los capitanes jóvenes corren a la luz de la luna a abrazar su destino, las mujeres ensombreradas los siguen sin chistar, sus carrilleras cruzadas, con la flor de la pasión en los labios, mientras cantan a voz en cuello: "Yo soy rielera, tengo mi Juan. / Él es mi encanto, yo soy su querer. / Cuando me dicen que ya se va el tren: / Adiós mi rielera ya se va tu Juan [...] Tengo mi par de pistolas / con sus cachas de marfil, / para agarrarme a balazos / con los del ferrocarril [...] En la trinchera y línea de fuego / yo soy la reina y con valor llego / soy soldadera / tengo mi Juan / que es de primera / ya lo verán".

De primera, de primera, sólo las nobles soldaderas.

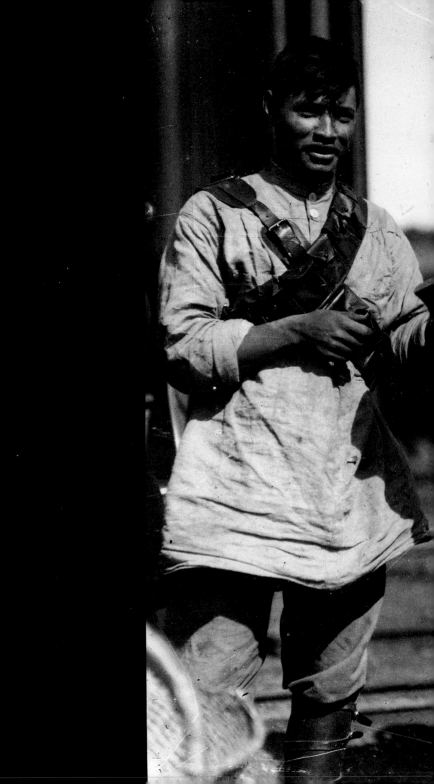

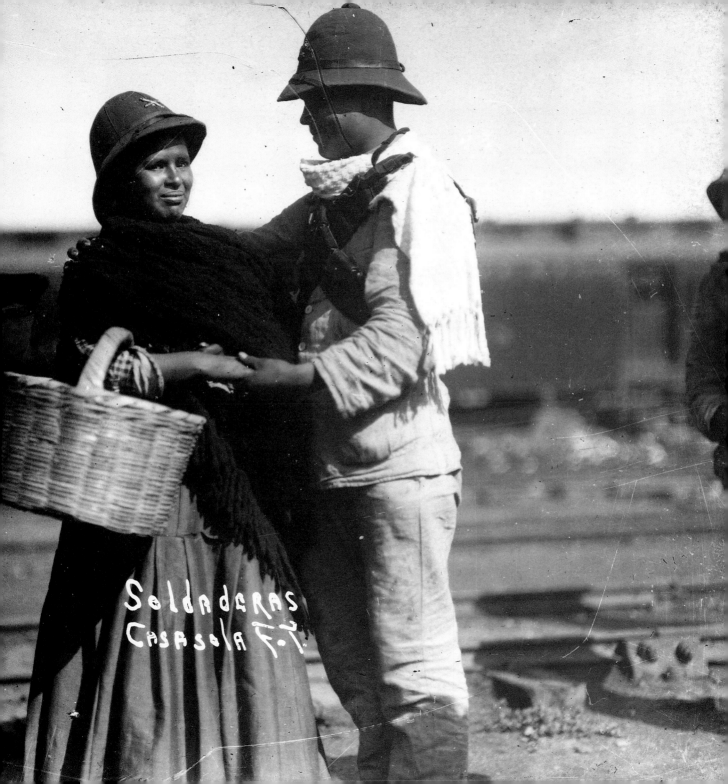

Soldaderas
Casasola F.T.

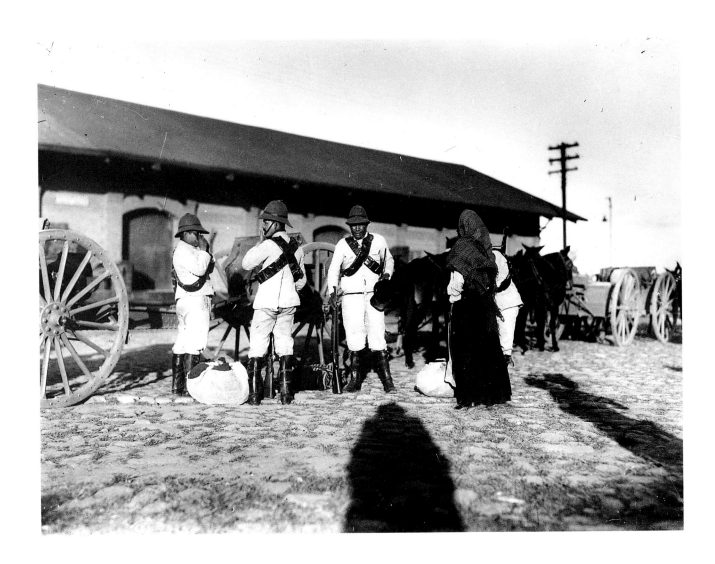

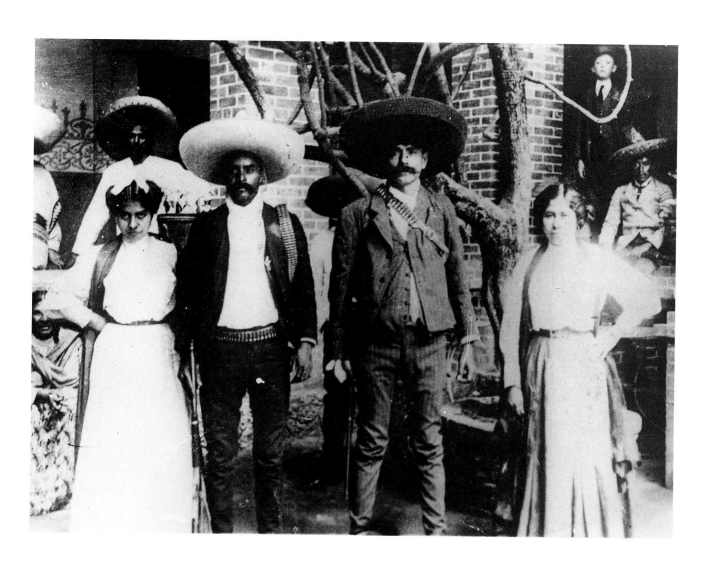

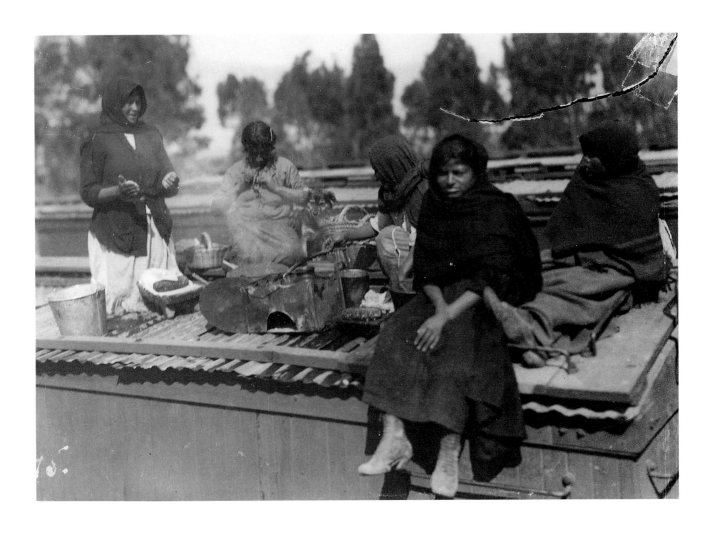

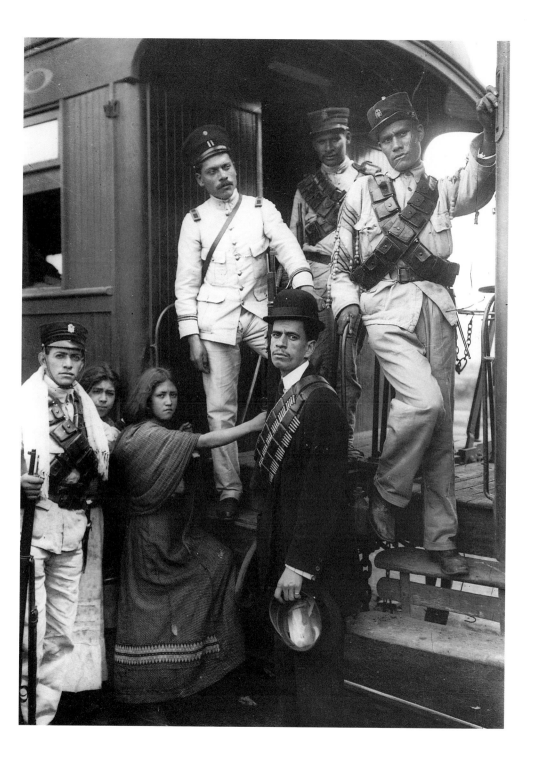

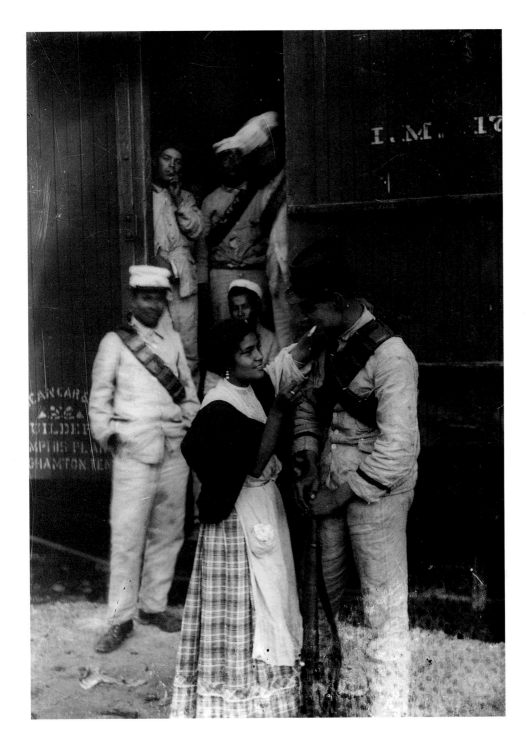

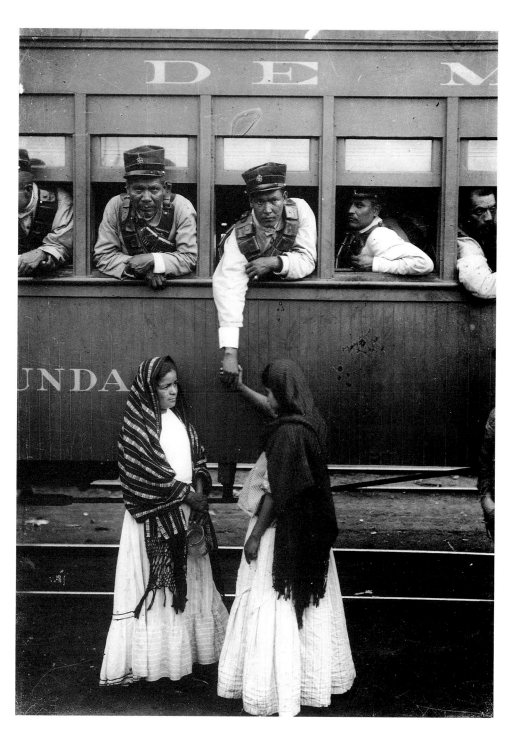

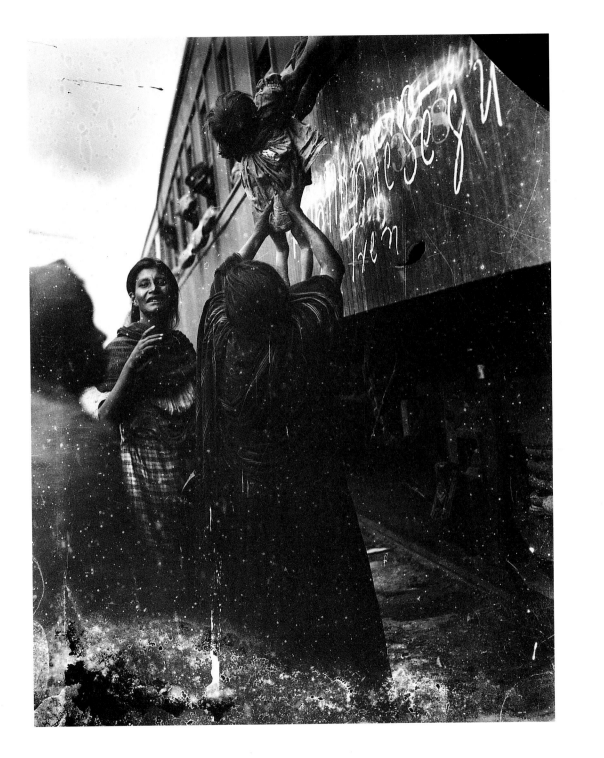

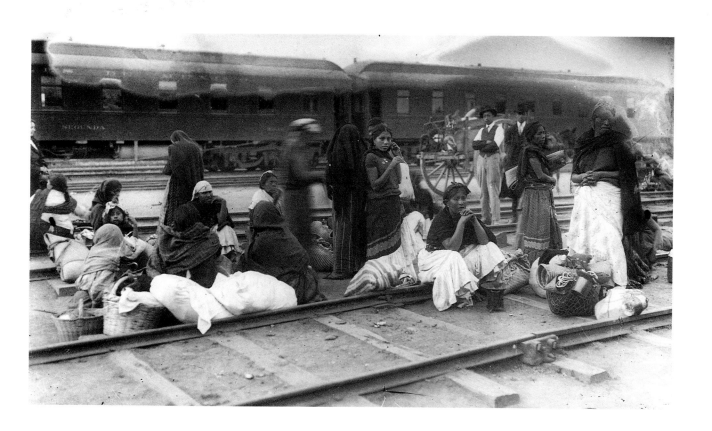

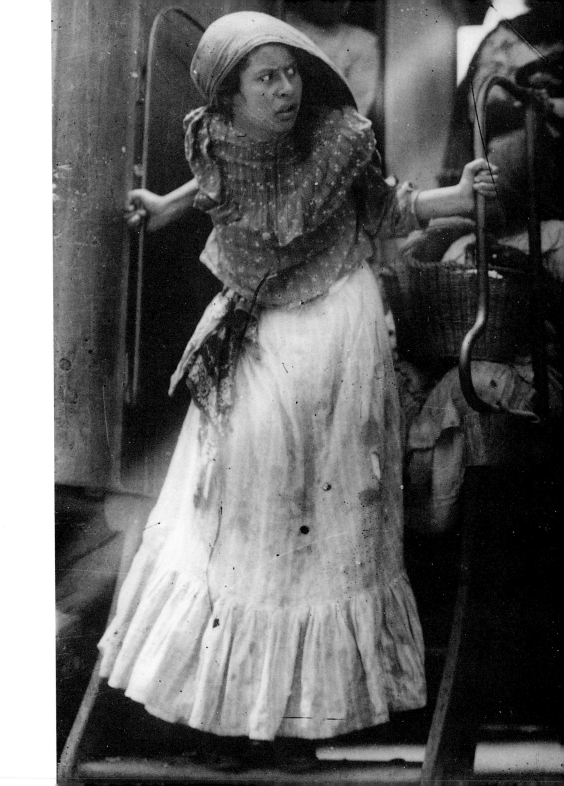

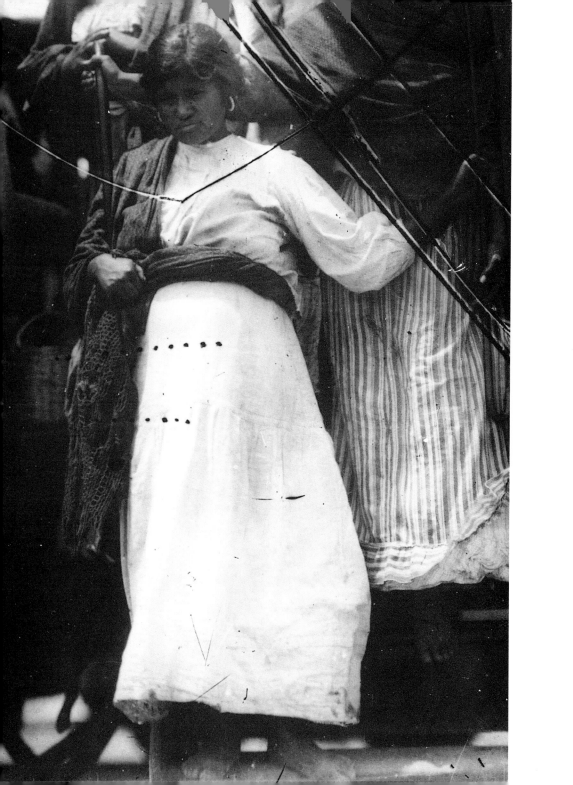

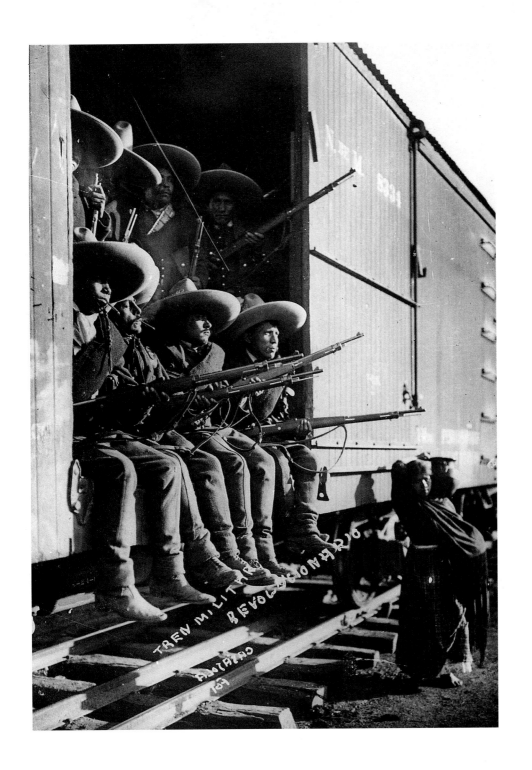

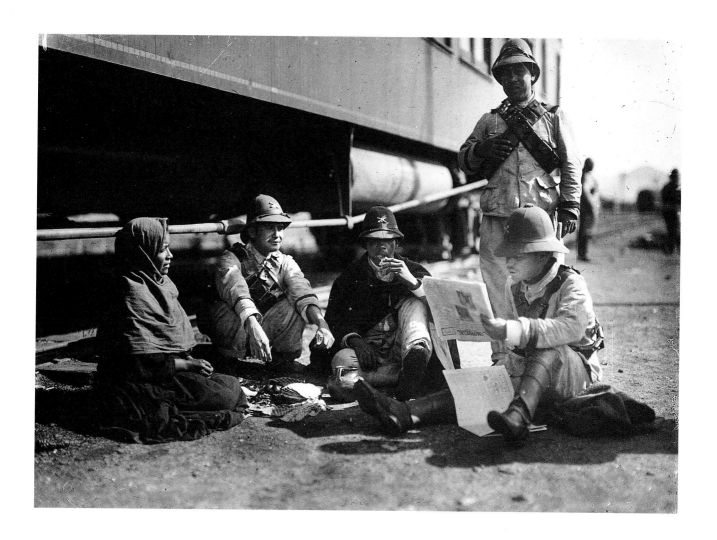

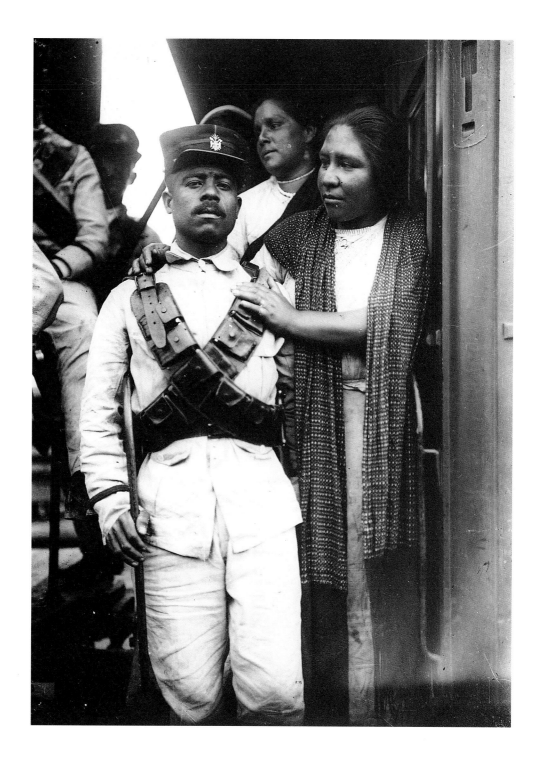

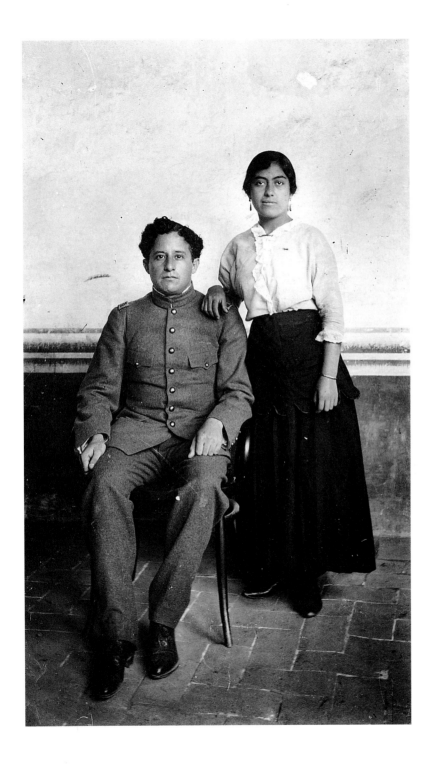

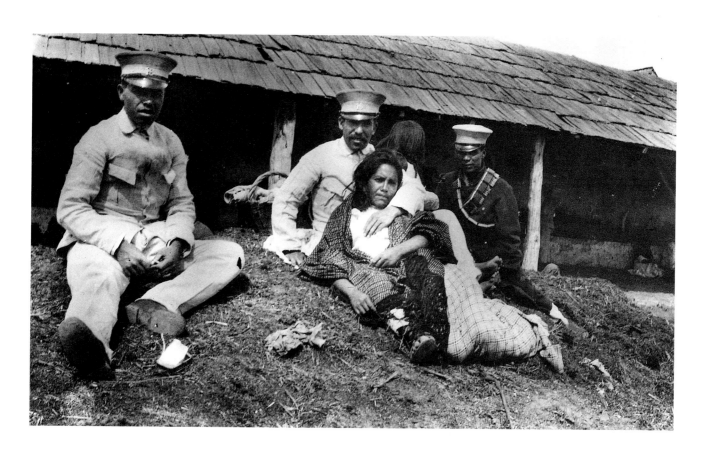

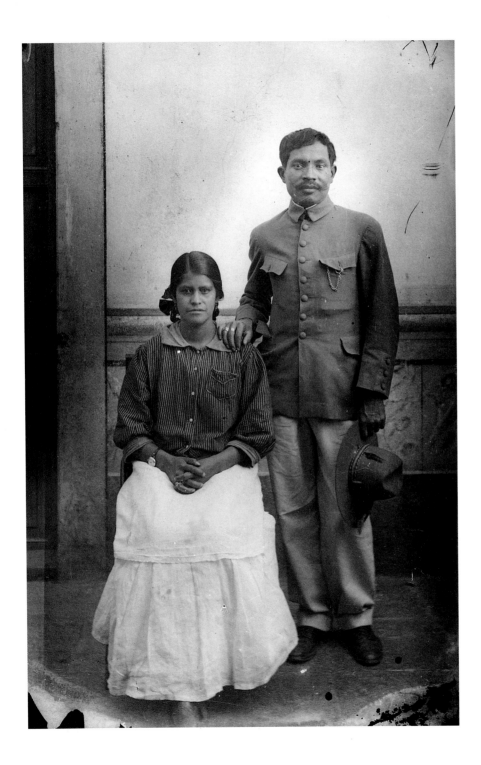

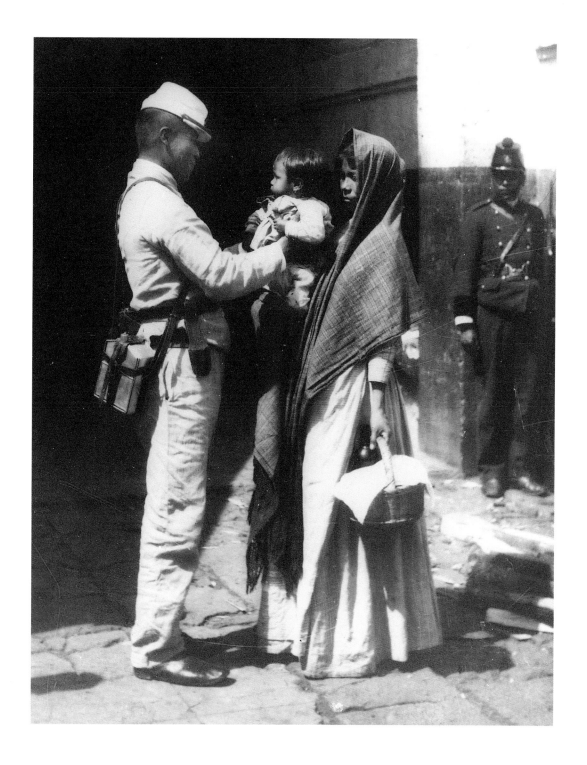

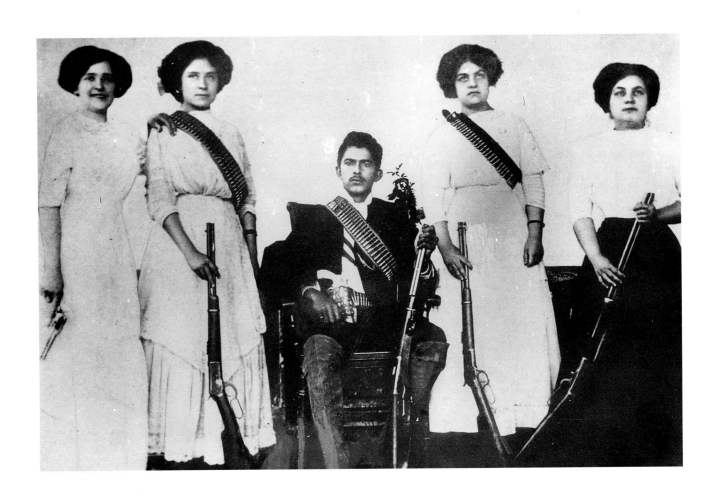

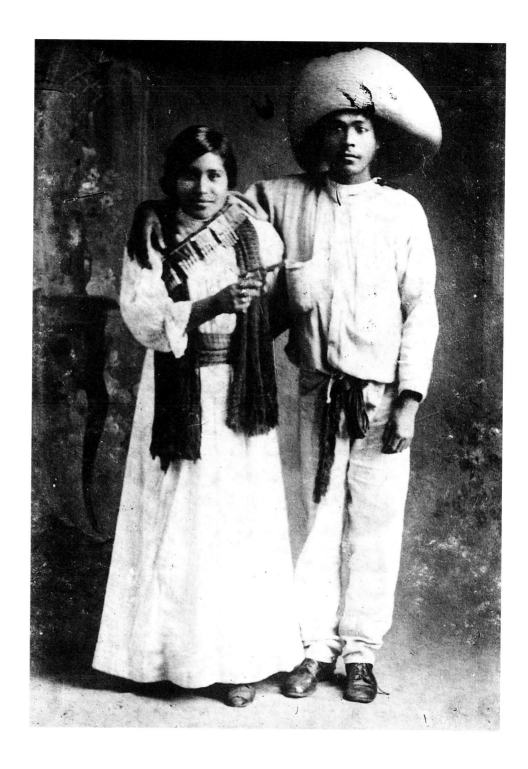

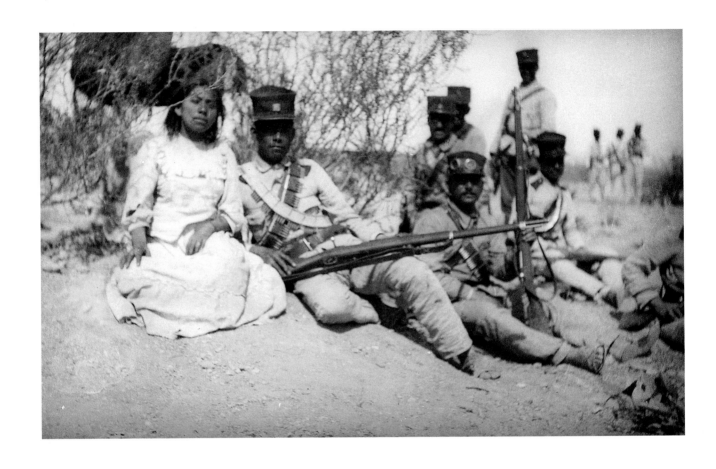

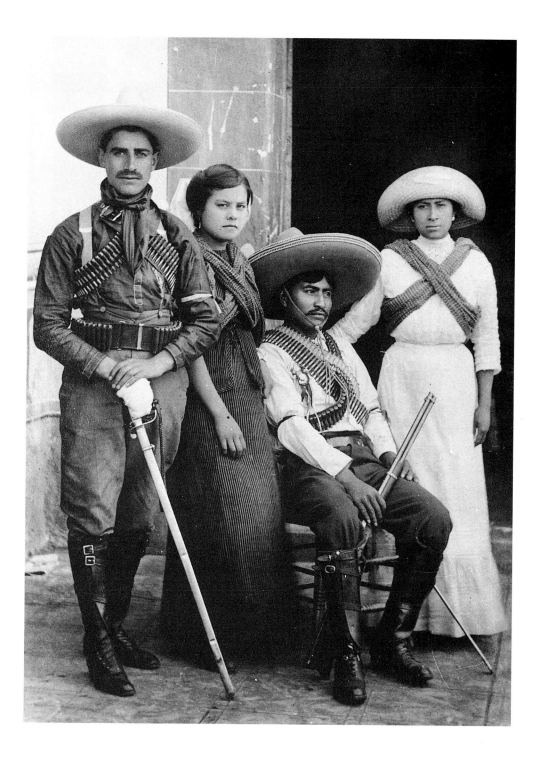

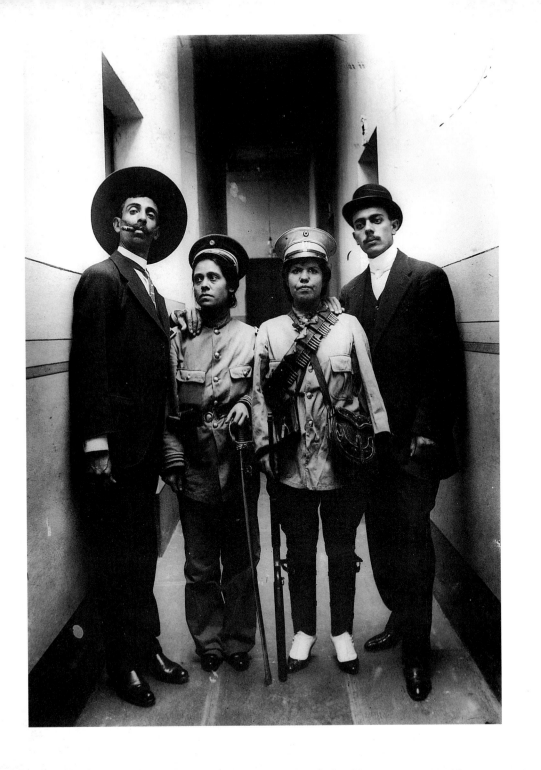

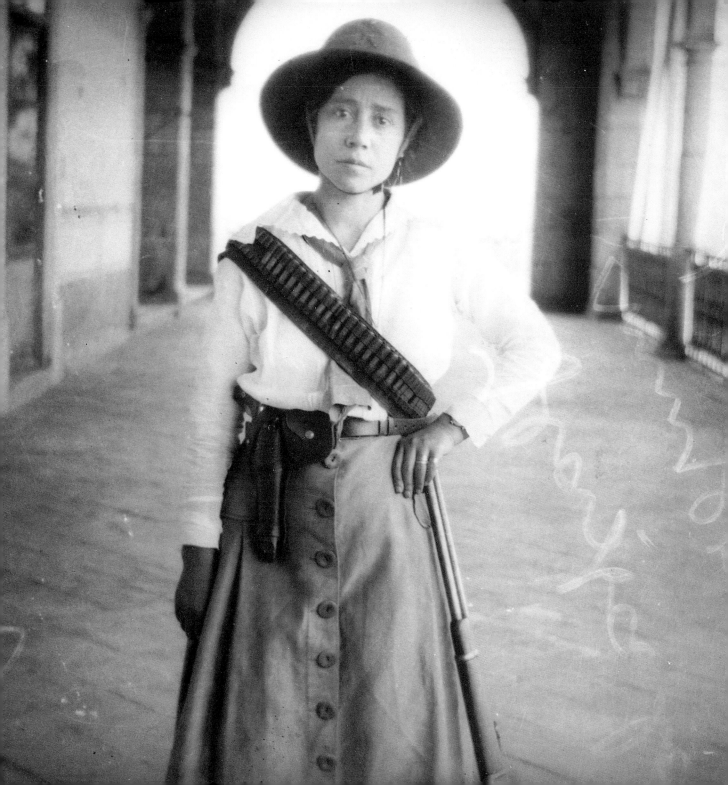

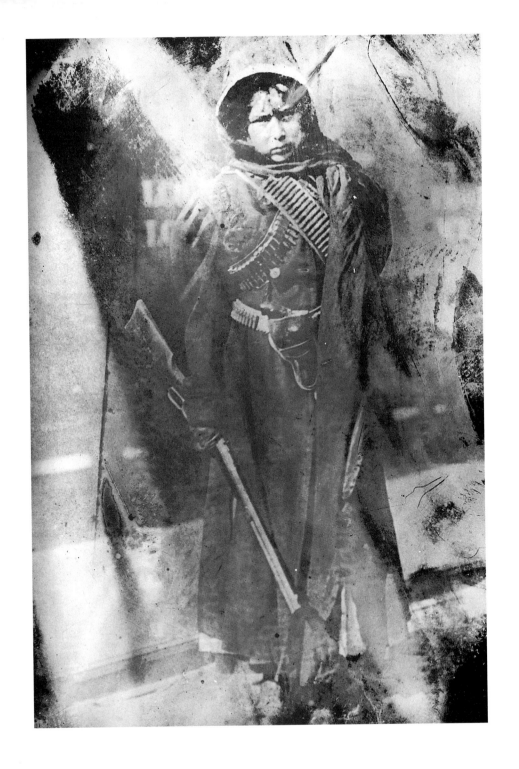

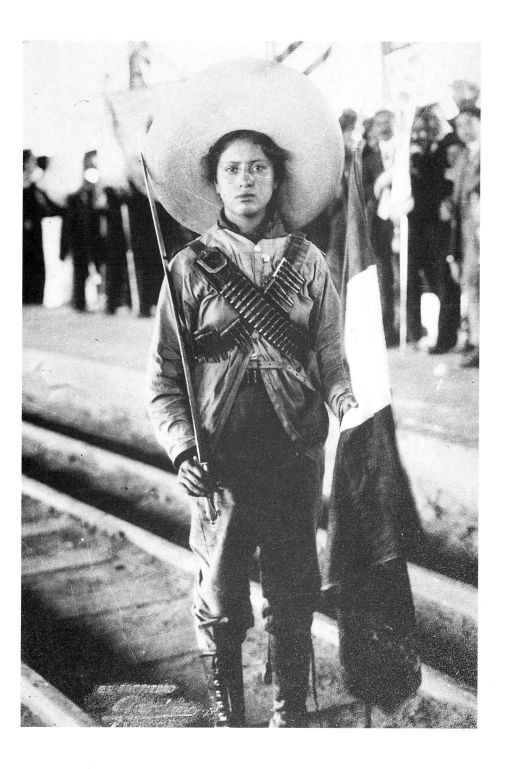

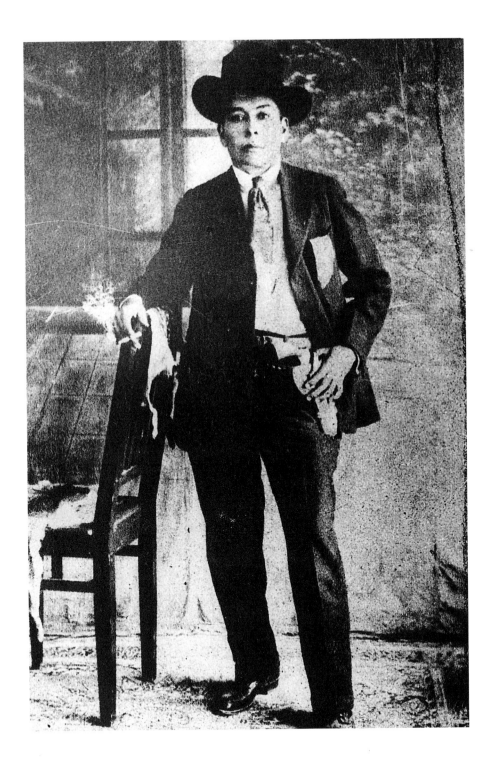

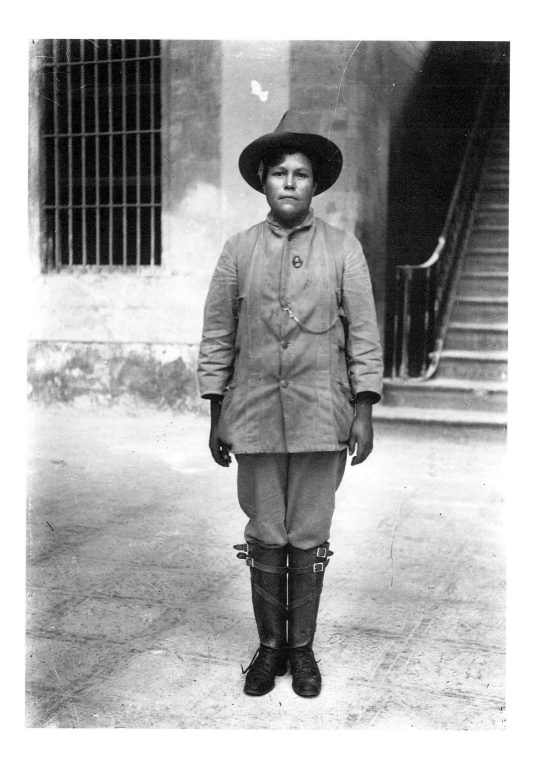

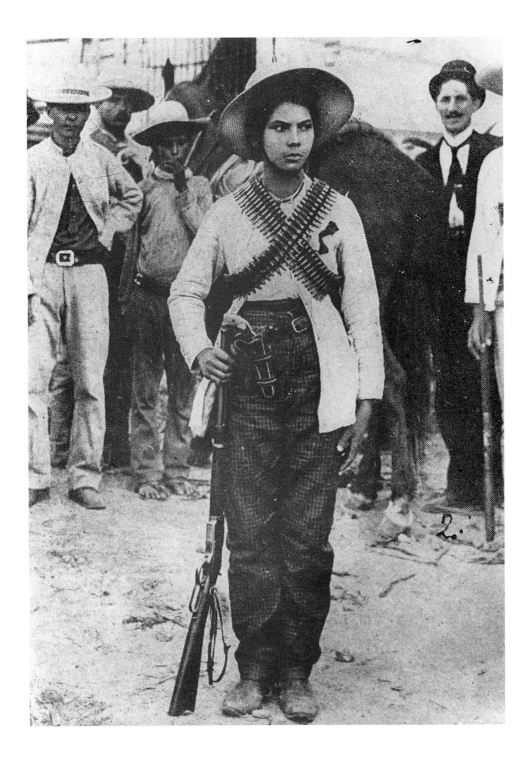

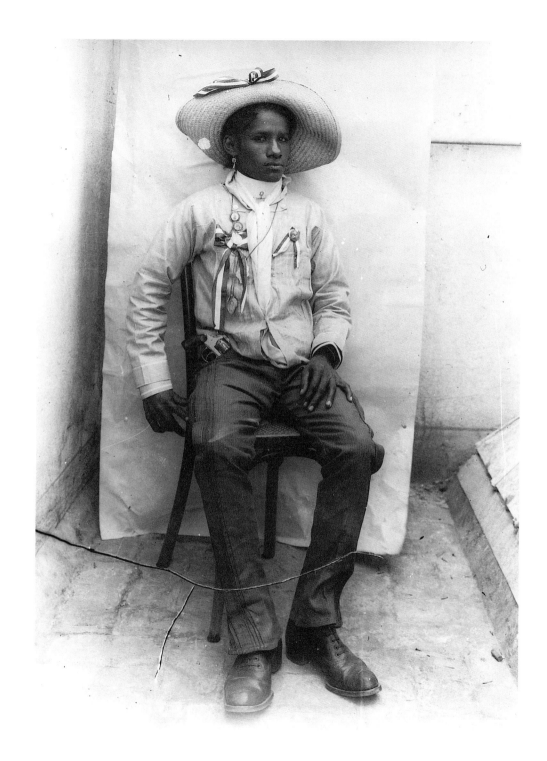

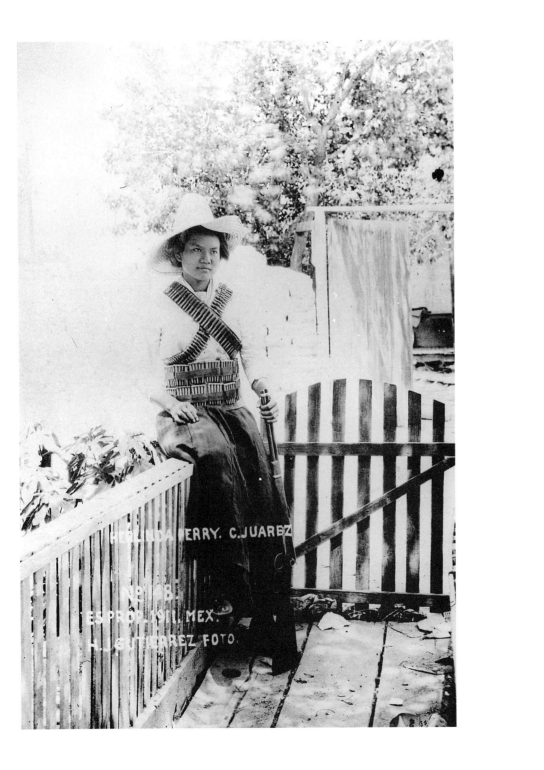

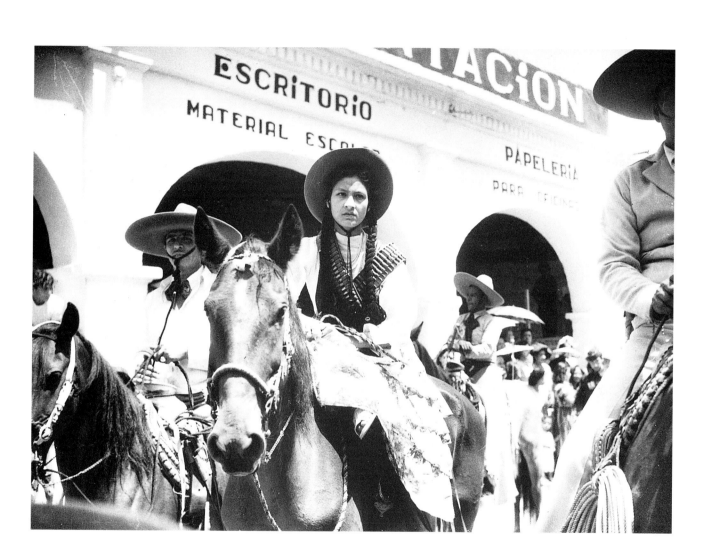

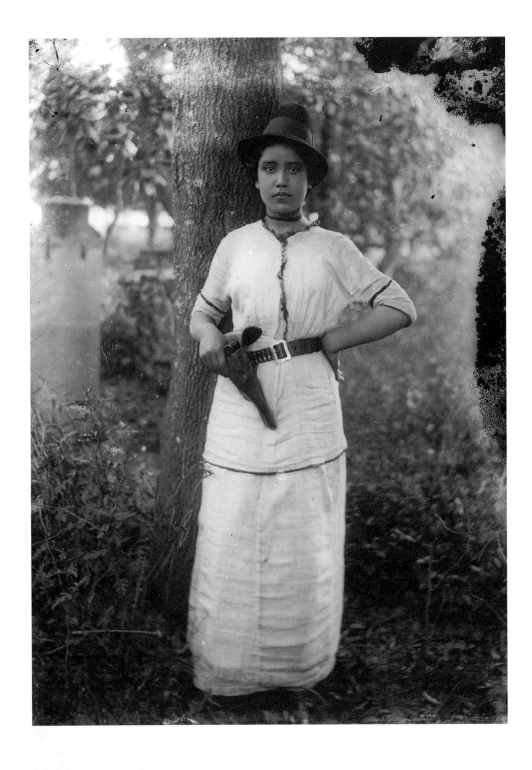

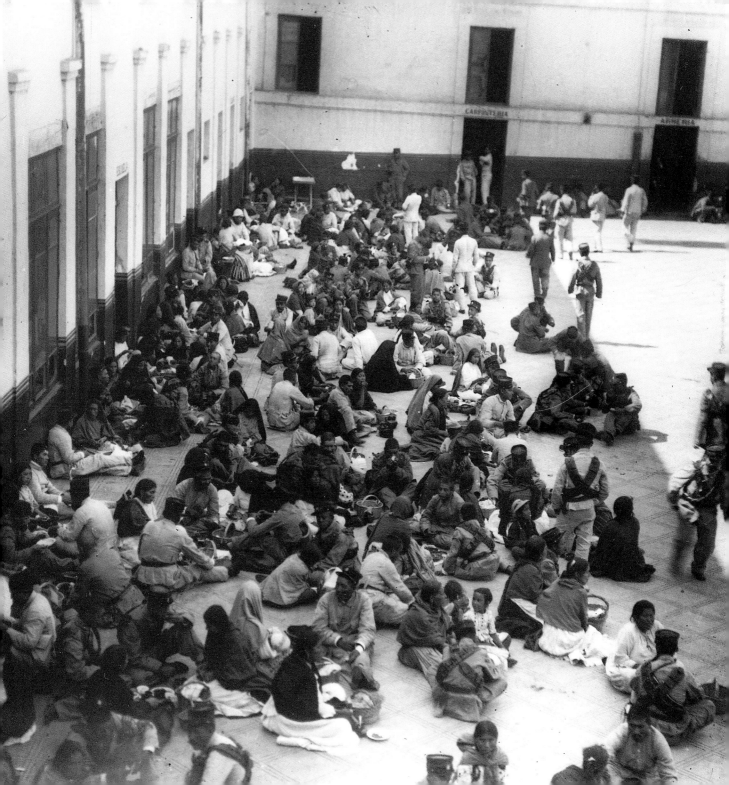

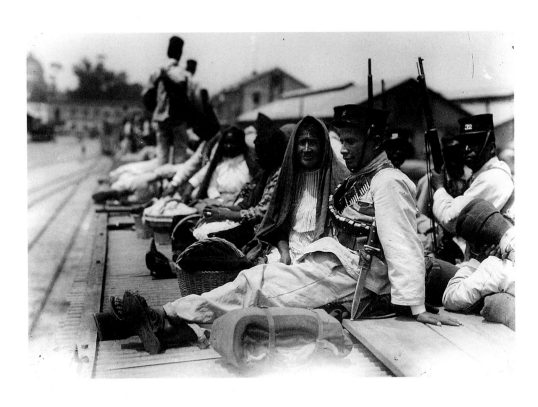

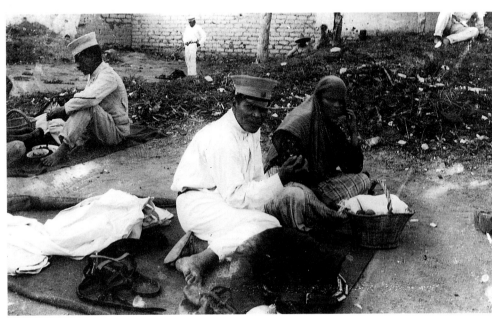

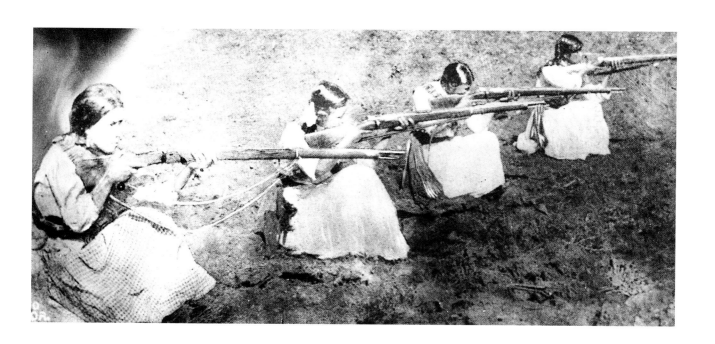

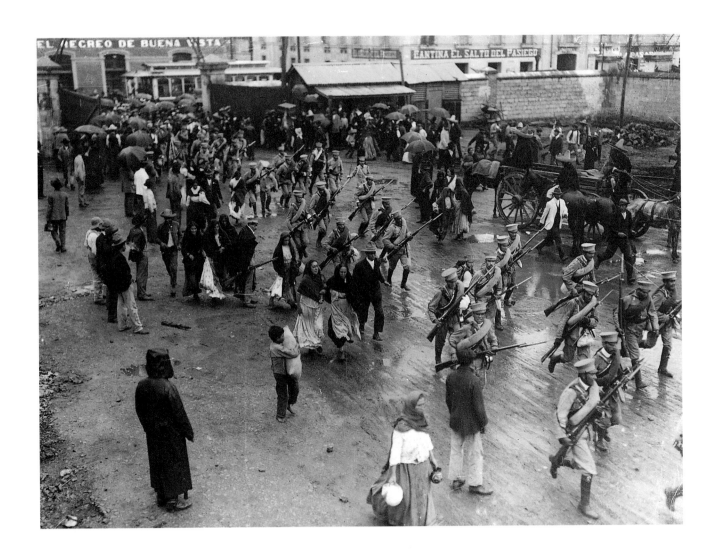

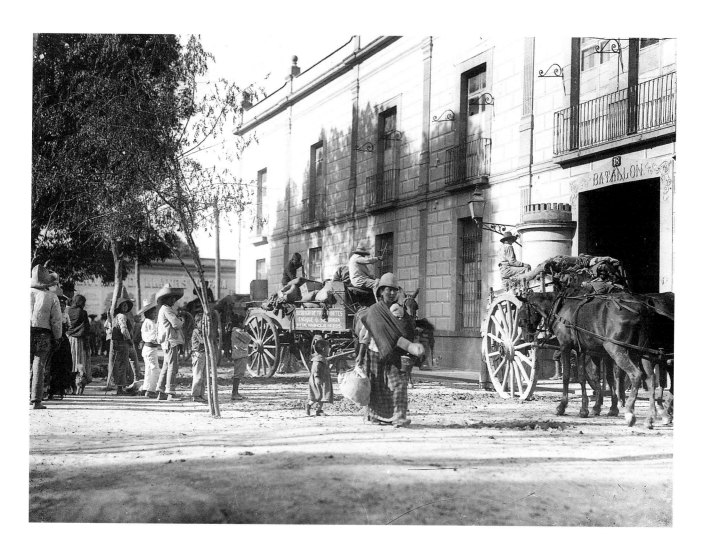

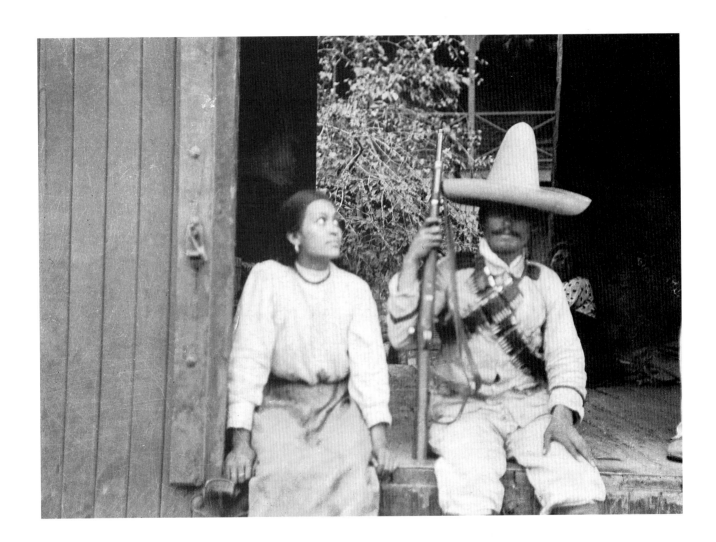

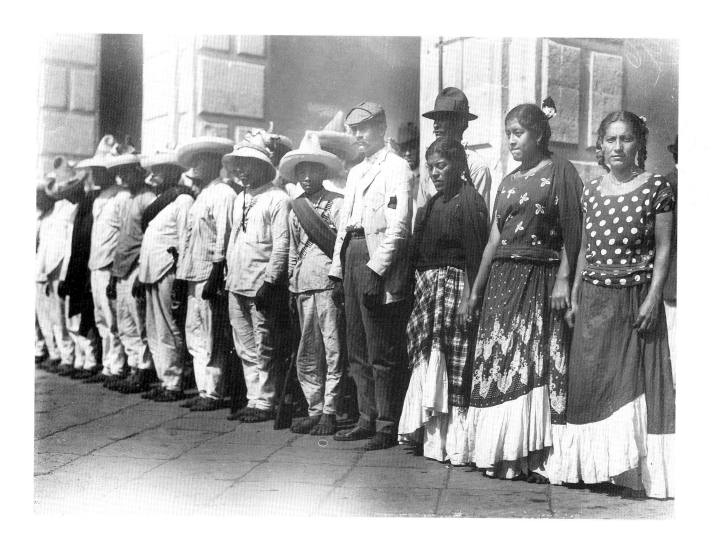

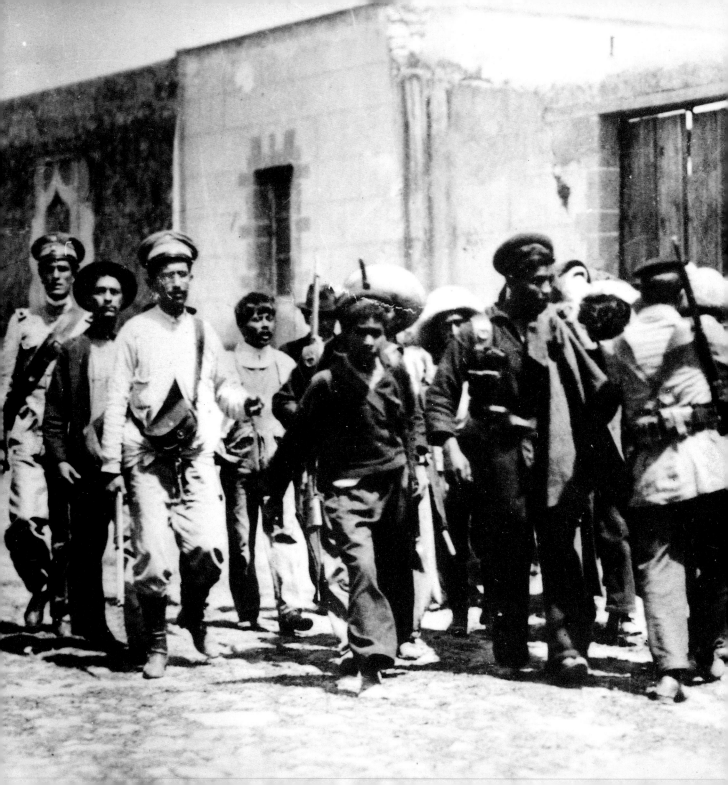

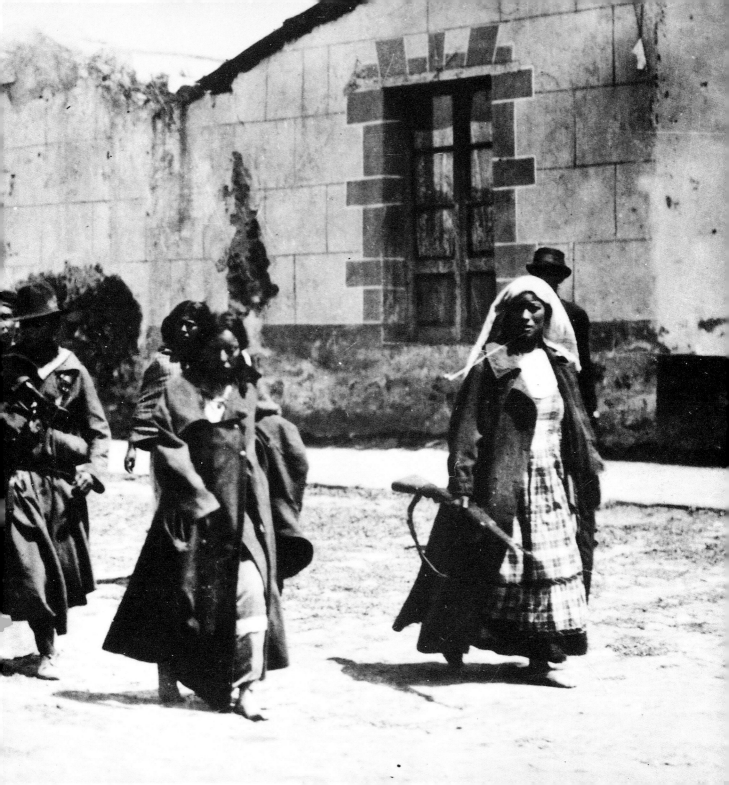

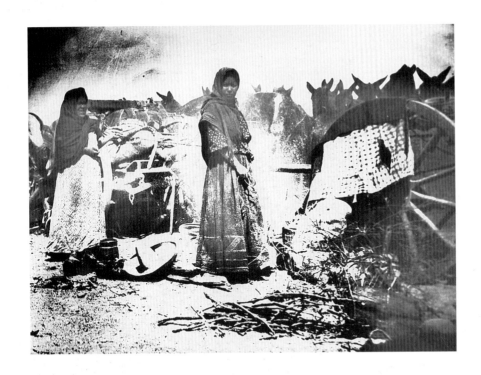

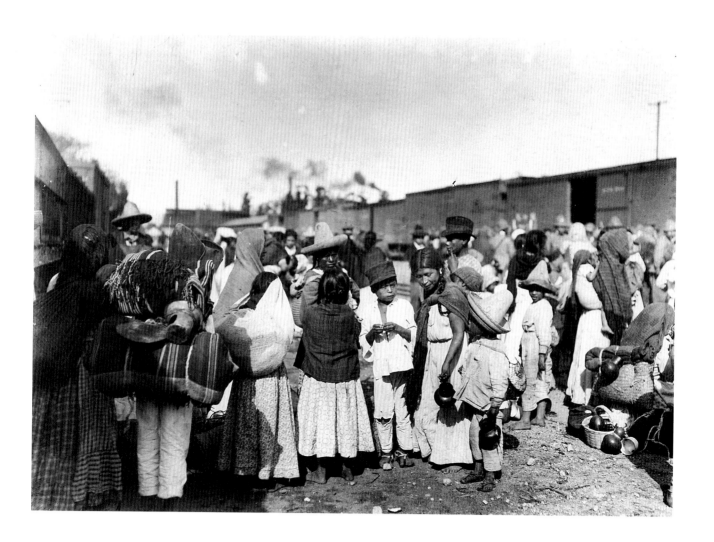

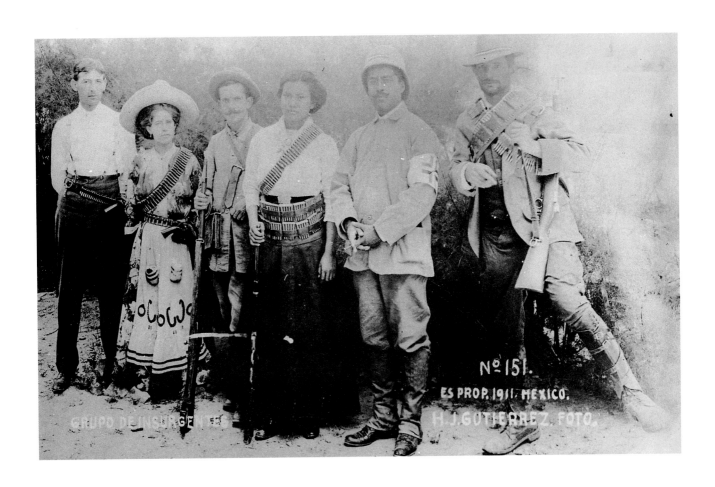

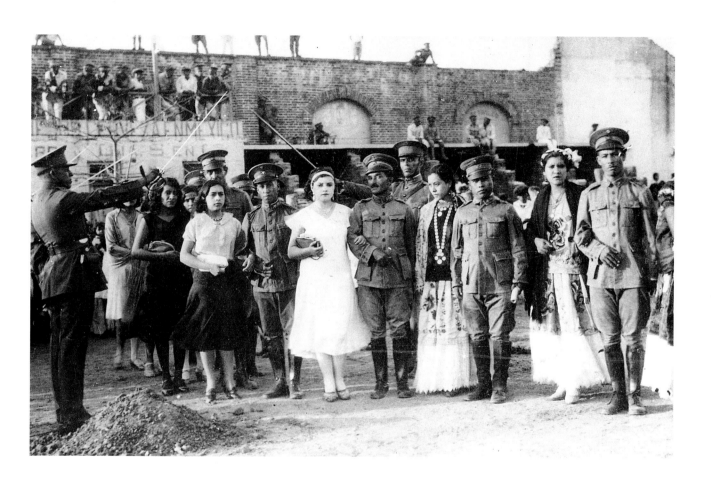

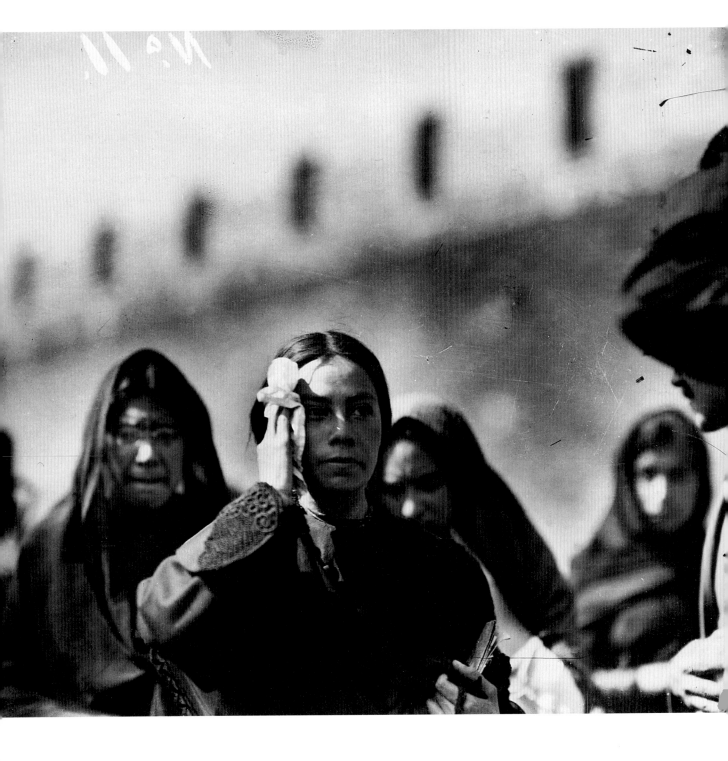

Catálogo

Las
Soldaderas

Fotocomposición
María Artigas

Impresión
Cybergráfica, S.A de C.V.
Río Amazonas 19, 06500 México, D.F.
5-IV-2010